香港話劇團杜國威劇本選集

長髮幽靈

作者簡介

杜國威先生 BBS

著名創作人，舞台及電影作品接近 90 部，曾為香港話劇團創作多個經典劇目，包括：《人間有情》、《我和春天有個約會》、《南海十三郎》、大型音樂劇《城寨風情》、《長髮幽靈》、《我愛阿愛》及《我和秋天有個約會》等 19 部膾炙人口作品。

杜氏獲獎無數，成績斐然，包括：香港藝術家年獎劇作家獎 (1989)、香港電影編劇家協會劇本推介獎 (1994)、香港戲劇協會風雲人物獎 (1995)、路易卡地亞卓越成就獎 (1997)、香港特別行政區政府銅紫荊星章 (1999)、香港大學名譽院士 (2005)、香港舞台劇獎傑出填詞獎 (2009)；三屆香港舞台劇獎最佳編劇獎，兩屆香港電影金像獎最佳編劇獎，台灣金馬獎最佳改編劇本獎等。

除了編劇，杜氏亦醉心畫作，少年時期已經跟隨嶺南派名師習畫，六十年代加入香港中國美術會成為永久會員，近年重拾作畫興趣，先後創作百多幅水墨作品，風格自成一派，更在 2019 年 8 月舉行首個個人畫展，當中不少作品獲參觀者收購珍藏。2019 年，獲邀出任香港中國美術會名譽顧問。

角色表

陳大妹（妹妹）

壽仔（壽壽）

李鳳娜

毛菁菁

冼偉

余海 —— 導演

葛華 —— 大老闆

婷父 —— 道具主任

婷婷 —— 女鬼

小張 —— 副導演

肥妹 —— 拍板妹

秀珠 —— 化妝師

李仔 —— 製片

茶水英 —— 四十餘歲，任勞任怨

八人歌舞隊

記者四人

片場雜工

攝影師

攝影師助理

喃嘸佬

收音師傅

燈光師傅

木工

第一幕
序

觀眾已入座。

全場黑燈。

V.O.　　　（幽幽的女聲）

一把像女鬼訴苦的哀音，在空中蕩出。

V.O.　　　你熄咗手機未呀？你熄晒身上嘅響鬧裝置未呀？如果
　　　　　你企圖攝影、錄音、偷拍，我唔會放過你㗎！我隨時會喺
　　　　　你旁邊出現！（幽幽嘆氣）一陣見……

台上仍然黑暗。

良久。

舞台盡處有像白衫白褲的東西在�02揚揚，吸引觀眾的視線。

台的另一邊卻突然一道暗光，聲東擊西，出現了一個男人。他是壽仔。

壽仔望著觀眾。

壽仔　　　（對觀眾）我第一眼就鍾意佢。係呀，唔知點解，眼緣啤！
　　　　　佢 —— 有嗰種「好男人」一見到就想保護佢、憐愛佢嘅
　　　　　味道！但係又有嗰種，麻甩佬望住佢就想糟質佢、侮辱佢
　　　　　甚或輕薄佢嘅氣質！最慘係，呢個世界，好男人少到
　　　　　近乎零，但係麻甩佬就多到十蚊幾扎！我睇住佢畀人鬧
　　　　　畀人糟質都幫唔到佢，我嘅心情，你哋可以想像，係幾咁
　　　　　難受！幾咁痛苦 ——

全台燈亮。
原來台上已站滿了人。
直接到第一場。

第一幕
第一場

景：片場（花園景）

華氏片場大廠正在拍攝大型歌舞片《萬花吐艷》，佈景是富麗堂皇、熱鬧繽紛的花園景。演員們都穿著色彩鮮艷的戲服擺好姿勢，等待導演余海叫一聲"action"。

此片由當紅的兩女一男當主角 —— 老牌阿姐鳳娜一臉傲慢、瞧不起人的樣子；青春影后菁菁已等得一臉不耐煩；木頭小生冼偉則自顧自替自己整理衣裝髮型。

拍板妹戰戰兢兢地拿著拍板站到攝影機前，卻因緊張過度把拍板拿反了。拍板妹名叫大妹，頭戴帽子以收起長髮，以方便在片場內執行粗重工作。

大妹	（大聲）《萬花吐艷》，第九場，take one！

大妹正想拍板。

余海	（怒喝）拍板妹！
大妹	（嚇了一跳）做……做咩呀？
余海	（怒罵）你掉轉咗塊板呀！發雞盲㗎！
大妹	（驚慌，把拍板調轉）哦！對唔住導演！我……我新嚟㗎！（不住欠身道歉）對唔住呀！
余海	新嚟大晒呀！新嚟界個導演你做好冇？不如我幫你拍埋板啦？

大妹　　　（低頭）唔好意思呀……

小張　　　醒少少啦！咪阻住全村人收工呀！

眾演員　　（不滿、七嘴八舌）快手啲啦！醒少少啦！點出嚟撈呀！

余海　　　嚟過！

小張　　　全世界靜！

場鐘響起。

大妹聽完便急不及待馬上拍板。

小張　　　（大喝）頂！有冇搞錯！（光火，罵她）都未roll機你拍乜鬼嘢呀！

大妹　　　（低頭、欠身）對唔住、對唔住！我再嚟過吖……

余海　　　（黑口黑臉）可以唔嚟過咩！（喊）Roll機！

這次大妹慢了半拍，而且板面朝天弄至反光看不清。

余海　　　（大喝）Cut！

大妹　　　（戰戰兢兢）我……我又做錯嘢呀？

余海　　　（氣壞）Roll晒機你都未拍板，啲菲林唔使錢㗎！
　　　　　塊板反晒光啦，你睇天定睇鏡頭㗎？（掩著眼、沒好氣狀搖頭）
　　　　　你老母吖！

大妹一怔。

大妹　　　余導演……

余海　　　點呀？係唔係要我揸住你隻手教你點拍板嘅嘛！

大妹　　　唔……唔係，不過呢，……

余海　　　（氣極）你老母吖！

大妹　　　（忽然一鼓作氣說得很快）你鬧我好啦嘛！你可唔可以唔好
　　　　　拉埋我老母落水呀！（理直氣壯）我做錯嘢，你鬧我囉……
　　　　　我老母又冇得罪你，係咪先！嗄！我老母邊度得罪你先！

全場怔住，看著大妹。

大妹把拍板擲地，走開，雙眼發紅。

余海	（輕聲問小張）佢係咪低低地㗎？

小張　　好我搞掂佢。（向壽仔）你搞掂佢壽仔，佢跟你㗎！

壽仔上前安慰大妹。

壽仔　　唔 —— 唔好咁啦！喂！

小張　　（看不過眼，上前向壽仔）喂！唔係叫你湊女呀！係叫你
　　　　鬧醒佢，教精佢呀！

壽仔　　（在小張的逼視下，無奈地作狀鬧大妹）你醒少少得唔得？
　　　　導演你都夠膽齮齕？！（輕聲）求吓你，唔好咁啦，搵食啫！

鳳娜　　（黑起口面，擺起阿姐款）有冇搞錯！你哋而家鬧人定
　　　　拍戲呀？

菁菁　　（撒嬌）耶 —— 人哋企到好劫喇！（輕搥小腿）

冼偉　　一個拍板妹之嘛！

壽仔欲安慰大妹，大妹仍怒，不忿欲哭。

大妹　　咁佢係唔啱吖嘛！

壽仔　　我成日都畀人鬧老母㗎啦，搵食啫！

大妹　　　　——

壽仔　　畀面我啦！飯碗緊要呀！

大妹　　又好！算！

壽仔　　（喜）余導演，得喇！

余海回到導演位，兇惡地瞪了瞪大妹。

大妹也不示弱，還以顏色。

不過，導演與大妹的位置仍相隔一段距離。

余海　　準備！

大妹鼓起勇氣，然後信心十足地擺好拍板姿勢。

余海　　Roll機！
大妹　　（即時接上）《萬花吐艷》，第九場，take three！
　　　　（動作俐落地拍板）

余海　　Action！

音樂起，鳳娜、菁菁、冼偉和伴舞的八人歌舞隊即生龍活虎地載歌
載舞，演出一段熱鬧生鬼的歌舞場面。
三人一邊唱歌跳舞、一邊演戲、一邊走位，攝影師也推著攝影機隨著
三人走位，拍攝不同位置和特寫。
鳳娜、菁菁、冼偉合唱〈萬花吐艷〉（探戈版）。

鳳娜／　（合唱）萬花吐艷霓裳妙舞
菁菁／
冼偉

鳳娜邊唱邊欣賞地看著冼偉，感動狀。

鳳娜　　（唱）但願能為你　唱一曲以示仰慕
　　　　　　　愛已贈予君　你不應鬼咁高傲
　　　　　　　紅顏未老　你既係想要盡情洩露
　　　　　　　好花須攀折　莫再等運到
冼偉　　（唱）浪子心何煩惱　我一腳踏住兩步
　　　　　　　百花迷亂我途　如今我徘徊花間路

冼偉迷戀地看著鳳娜的臉，追求狀。

菁菁　　（唱）眼波帶羞想你親近
　　　　　　　絕對認真盼訂愛盟
　　　　　　　依家芳心已被情困　望指引

菁菁偷偷看著冼偉，暗戀忐忑狀。

歌有六十年代那種土土的味道。

三位主角在鏡頭前雖七情上面傾力演出，但每當一轉機位，三人在鏡頭外馬上又換了另一副嘴臉。

攝影機走位，鳳娜借著轉機位的空檔，怒氣沖沖走向余海。

鳳娜　　（向余海發脾氣）話你聽，以後呀！總之——總之有毛菁菁就有我！

鏡頭快拍到自己，鳳娜轉個身又跳著舞步回到鏡頭前，一埋鏡又馬上笑容滿臉、風情萬種的樣子。

余海受氣，無奈看著她。

冼偉　　（唱）愛邊個好攪到瘟沌沌
　　　　　　　我化做情聖兼齊人
　　　　　　　好鬼貪心左抱右吻
　　　　　　　認真爽癮

冼偉看了看鳳娜，又看了看菁菁，難以取捨的無奈樣子。

過門音樂，攝影機再走位，菁菁也不甘後人，即借位跟余海施媚功。

菁菁　　（上前撫了撫余胸口，撒嬌）余導演，其實我都可以獨當一面吖，點解你唔畀機會我獨立發展，硬要我同嗰隻嘢一齊拍戲唧？睇佢！個body退化啦！跳唔郁啦！（到鏡頭拍到自己，馬上又回位子，若無其事又唱又跳，變回小鳥依人貌）

余海被菁菁和鳳娜弄到頭暈，苦惱狀。

以下是男女二部合唱。

鳳娜、菁菁、冼偉糾纏在三角戀中，各自吐露心聲，苦惱狀。

鳳娜	(唱) 永不變心相愛相溤
冼偉	(唱) 從來未有推責任
菁菁	(唱) 願你認真咪負愛盟
冼偉	(唱) 從來未玩情感
鳳娜/ 菁菁/ 冼偉	(合唱) 痴痴三顆熾熱愛心 　　　　共擁吻

過門音樂，攝影機走位，冼偉也借位向余海埋怨。

冼偉	(向余海吐苦水) 你專登整蠱我嘅，你好嘢！要我同佢哋同場！
余海	(笑) 個戲擺明影射你啦，哈哈！
冼偉	編劇嗰條友同我十冤九仇定嘞，簡直靠害！
余海	呢啲叫有咁耐風流，有咁耐折墮！
鳳娜/ 菁菁/ 冼偉	(合唱) 世間每多因愛飲恨 　　　　扮吓大方愛便降臨 　　　　三位一體唱和齊舞 爽癮

三人在後面隨音樂跳舞。
台前，壽仔神往地看著攝影機後，擁抱著拍板喃喃自唱自跳的大妹。
大妹是超級戲迷，被三人的風采迷倒了，樂極忘形。

壽仔	(對觀眾) 睇佢！(指大妹) 幾純情，幾咁 —— 咁真！我哋嗰個年代嘅人，就係咁典型！導演就要似返個導演，肉彈就係肉彈，「大牌」唔夾得埋「散仔」，純情即係仲未墮落！如果你要投入呢個故仔，就首先要明白，我哋都講面子，人言可畏，要滿口仁義道德，做女星千祈唔好話畀人聽你出身寒微，你阿媽打住家工令到你貪慕虛榮！嗯，係，自殺可以證明清白、無辜，自殺一時間變成品味、風氣！仲有，你要相信有 ——
V.O.	(一把凄厲女聲 —— 茶水英) 鬼呀！鬼 ——

壽仔　　（大驚失色）鬼？邊度？！邊度？！

一時間整個片廠眾人骸住，人心惶惶。
機器停住。
音樂停住，舞停了。
燈火轉了，一片灰黑與青藍，陰森可怖。

眾人　　（驚）
　　　　喺邊度？
　　　　尋日出現咁快又嚟？
　　　　今次邊個當災呀？
　　　　……
　　　　婷婷？
　　　　婷婷又返嚟整我哋？
　　　　婷婷又出現？
　　　　……

最後人人都説「婷婷」。

余海　　（氣極）邊個叫？邊個見鬼呀！

茶水英驚恐走出來，手仍拿著熱水壺，中年婦人，態度失控。

茶水英　婷婷小姐佢——佢又返咗嚟！

眾反應。

小張　　你邊隻眼見到佢呀！
茶水英　兩隻！兩隻都見！佢仲同我講嘢！

眾人更驚。

一時間，七嘴八舌。

余海　　（大喝）咪嘈呀！（對茶水英）佢講乜呀！嘎！

茶水英　我 —— 我初時唔為意，見有個人企喺度睇住呢邊，遞杯茶
　　　　過去 —— 佢、佢對住我笑，話 —— 唔該，嘩 —— 吖 ——

小張　　你就當佢係婷婷！

茶水英　係呀係呀！

小張　　你發雞盲咋嘛！黑麻麻疑神疑鬼！

余海　　你累到我哋雞毛鴨血你知唔知呀！我roll緊機㗎，啲菲林
　　　　幾貴你知唔知呀，我呀 ——

茶水英　（堅定、痛心）你信我啦！你哋信我啦！冇眼花！我茶水英
　　　　喺度做咗十七年啦，幾時有我斟杯茶過去有人話「唔該」
　　　　㗎！嗚，一定係鬼呀，婷婷小姐，我知你慘死㗎！我知㗎，
　　　　唔好嚇我……

茶水英歇斯底里走了出去。
眾人更無助、驚慌。

眾人　　打多堂齋啦！
　　　　打多幾堂齋啦！
　　　　怕燒得唔夠多金銀衣紙呀！
　　　　好猛呀！

突然。

鳳娜　　嘩！

眾人望著鳳娜。

鳳娜　　（痛苦地）婷婷，唔係我害你㗎！求你求求你！唔好搞我呀！
　　　　婷婷呀！

余海　　鳳娜！（怪責地）

鳳娜　　　（更甚）婷婷唔好搞我！

鳳娜摸著按著自己的臉、胸，辛苦得半蹲在地上。

大妹　　　鳳娜姐，你點呀！嗄！

鳳娜推開大妹，甩開她手，掩著胸口慘叫。

鳳娜　　　嘩！（走出片廠）
大妹　　　佢、佢、佢——
秀珠　　　（輕聲）佢又鬼上身啦！
大妹　　　嗄？！

冼偉有點不知所措。

冼偉　　　導演呀！我——我去睇睇鳳娜，唉！
菁菁　　　（突然）哎呀！婷婷，婷婷——

眾人又望菁菁。

菁菁　　　唔好搞我，唔好呀！（突然回復本性）唉！呢啲戲我都
　　　　　識做，哼哼（冷笑）上身喎！上我身吖！

其實，菁菁說話給冼偉聽。

余海　　　唔好得罪婷婷呀！

冼偉已走去了，菁菁努一努嘴，晦氣。

菁菁　　　而家點先！

余海	（對壽仔）壽仔！
壽仔	係！
余海	搵返上個禮拜嗰個喃嘸佬嚟！
壽仔	呀！好似喺C廠呀佢！
余海	即刻拉佢過嚟！話婷婷過咗嚟呢邊啦！快手啦！
壽仔	係！（即出）
小張	咁而家係咪即係收工呀？！
余海	三件而家走咗兩件！拍乜呀！拍風水呀！
小張	（大叫）全世界收工，收工！

眾人暗喜又仍驚，散去。

眾人	收工！收工！
小張	（指著秀珠、李仔）你兩個唔好走，等喃嘸佬師傅嚟！

兩人無奈反應。
大妹望著眾，仍拿著拍板。
秀珠上前，李仔也走近。

秀珠	拍板妹，收工啦！你就好啦！快啲執埋啲嘢，就走得啦！
大妹	（問）乜嘢事呀？乜嘢鬼上身呀？
秀珠	你唔知呀？
大妹	我啱啱嚟之嘛！開工唔夠兩日！
李仔	片廠鬧鬼呀！
大妹	鬧鬼！？
李仔	呢度風水唔好呀，好多女明星名成利就做埋影后，都無啦啦自殺死呀！幾邪呀！
大妹	（心驚）風水？
秀珠	以前好紅嘅黛黛呀、歡薔呀、娟娟呀咁，都係自殺死㗎啦！你唔係唔知呀嘛！

大妹	我係超級影迷嚟㗎!點會唔知嗰!佢哋死,我以為係因為佢哋唔開心咋,乜同風水有關咩?
秀珠	咁又係,為情、為名、為利,背後總有好多原因嘅!
李仔	咁而家婷婷做咩自殺先,你話喇?一個咁純情嘅女仔!你都見過佢㗎!
秀珠	——或者——
李仔	一定係風水!婷婷就慘咯!喺宿舍吊頸!
大妹	(不寒而慄)吊頸?!
秀珠	人哋話吊頸死會冤魂不息,特別猛㗎!

大妹四周望。

秀珠	唔使望嘞,佢無處不在㗎!片廠呀、化妝間呀、演員宿舍呀、女廁呀……
大妹	(大驚)咁咪即係度度都去?
李仔	嘅妹,唔係話嚇你哋㗎,真係好多人見到婷婷喺度行嚟行去㗎!
大妹	唔怪得一到夜晚,就冇晒人咁啦!
秀珠	呢排冇導演call夜班,驚唔好彩遇到,而家日頭都唔掂!
李仔	婷婷好蠱惑㗎,有次我去廁所呀,佢——佢裝我呀!幾猙狂呀!
大妹	(驚)嘎!佢連男廁都入?!你真係見到佢個樣!
李仔	見到我仲唔咩咩!
大妹	(害怕)唔係呀嘛……?!
李仔	你唔走?!
大妹	陪吓你哋啦!有義氣喇嘛!

三人對望。
良久。

秀珠	我好急呀!

李仔　　我都好急呀！

秀珠　　拍板妹，陪我去吖──please！

李仔　　咁我呢？！嘎！

秀珠　　你開大定開細先！

李仔　　點話得埋！總之好急啦！

秀珠　　嚟！（已拖住大妹去）

李仔　　（急）唔係咁呀嘛，做friend喎！

大妹　　（不忍）三個一齊去啦！去男廁啦，出現率少啲，行！

大妹帶著拍板。

李仔　　（望拍板）做乜呀？

大妹　　　虛張聲勢，嚇返轉頭吖嘛！

大妹拍幾下拍板。

大妹　　　拍，拍，拍拍，果然膽都大好多！

三人走去。

就在這時，不遠處隱隱出現一個白色幽靈。

靜。不一會。

已響起叮叮、叮叮的喃嘸聲音，由遠而近，未幾，喃嘸佬出來，唸唸有詞，
後面跟著李仔和秀珠，手拿清香，四圍揖拜。

大妹跟在後面，仍捧著拍板，十分滑稽。

喃嘸佬　（喃喃，節奏很快）有請上中下三界諸佛諸神太上老君
　　　　玉皇大帝鍾馗天師哪咤太子如來三寶大聖觀音，若有
　　　　冤鬼不息留落紅塵唯望諸聖指點迷津引渡亡魂，下列亡魂
　　　　聽住，（拿出一張紙條來）黛黛、歡薔、娟娟、好好、
　　　　小曼、婷婷──

李仔　　（忍不住）婷婷最緊要！

喃嘸佬	哦!(唸)特別係婷婷,望各冤魂安安分分有主歸主,無主歸廟唔好再出嚟胡混!(打叮叮)拍戲順順利利風調雨順五穀豐收!
秀珠	五穀豐收?!
喃嘸佬	有米有米搵銀咯白痴!拜拜四方啦鈍胎!(乾咳)哼唔——(作吐痰狀)咳吐!

李仔與秀珠照拜。

喃嘸佬	收工!
李仔/ 秀珠	喂!咁快?!
喃嘸佬	搞掂啦!燒元寶得啦!
秀珠	化妝間呢?廁所呢?走廊呢?
喃嘸佬	喂喂,呢單嘢講明嚟A廠呢度咋嘛!都係保住A廠三四日,唔出嚟搞事咋嘛!呢度咁大,佢周圍走,我點知佢去邊呀!我唔擔保B廠C廠呀!(一想)C廠啱啱「喃」過,唔,總之其他地方唔包㗎!
李仔	咁你真係發嘢,你咪仲有排嚟搲水!
喃嘸佬	一早叫你哋大老闆接納我建議書㗎啦,做咗個十年計劃畀佢,佢又唔制,抵死啦!嚟啦!跟我過去嗰邊燒埋啲元寶啦!

李仔與秀珠死死氣跟喃嘸佬去了。
大妹正欲跟隨在後。
突然,大妹感到背後某處有些微動。
大妹轉身,抬頭卻瞥見紗布飄飄,似乎後面藏著些甚麼。大妹心也跳出來,卻大膽行過那邊。

| 大妹 | (大著膽子)係……係咪你呀?婷婷小姐?我……我唔識你㗎!(雙手合十)你唔好搞我吖,我做拍板妹成日畀人鬧已經好慘㗎喇!嘎?你有主歸主,無主歸西——唔係歸——歸乜呢!唔記得啦!總之你——你安息啦!(見沒動靜,走近少許看) |

在大妹看不見的地方，婷婷的鬼魂真的飄過，但轉眼又不見了。
大妹鼓起勇氣大力一拉紗布，卻發現躲在後面的原來是壽仔，
二人都嚇了一大跳。

大妹／ 壽仔	（同時驚呼）吖！
大妹	（發嬌嗔）撞鬼你咩！嚇死人喇！（拍胸口定驚）人嚇人 無藥醫㗎！衰人！
壽仔	你估淨係你嚇親咩？我夠畀你嚇死咯！咁大反應㗎！
大妹	邊……邊個叫你鬼鬼祟祟匿喺後面呀！個個都走晒咯， 你做乜仲唔走呀？！哦，你專登埋整蠱我！
壽仔	嘿，真係好心著雷劈！我怕你一個女仔喺度驚，至諗住返 嚟幫你執嘢咋！
大妹	（愕然）幫我執嘢？咁好心？
壽仔	（蹲下幫大妹執東西，笑）乜我個樣似啲好壞心腸嘅壞人咩？
大妹	（蹲下一起收拾東西）總之呢度啲麻甩佬個個都淨係識得 鬧人啦！
壽仔	我個樣……似麻甩佬咩？頂多都祇係麻甩仔咋嘎話？ （大妹笑）
壽仔	我叫壽仔呀！
大妹	我叫陳大妹！
壽仔	大妹……頭先 ── 對唔住呀，見你畀導演鬧得咁慘， 本來我想幫口㗎，但係……（慚愧）
大妹	但係你唔止無幫口，仲幫埋手鬧我添！
壽仔	（更是歉意）真係唔好意思！但係我呢啲卒仔，地位低微， 唔跟大隊意見呀，會畀人排擠㗎！
大妹	我明！明嘅！（表情特別，有點無奈）
壽仔	而且我都唔係鬧得好嚴重啫……
大妹	咁點先算嚴重呀？要鬧晒我祖宗十八代呀？！
壽仔	（連忙解釋）唔係呀，唔係呀，我係cheap啲，好衰仔！
大妹	（覺壽仔真是純情可愛，笑）嘿，原諒你嘞！唔使咁踩自己！ 你做咗呢行好耐啩？

壽仔	（站到大妹身旁，倚在道具上）都唔係好耐啫，前兩年我阿爸退休我至開始做嘅，我喺片場大喫！因為我阿爸以前都係場記王，我細細個就成日跟住佢喺片場四圍走喇喇！
大妹	咦，咁你咪見好多明星？（突然俯近壽仔耳邊，小聲）咁婷婷呢，你有冇見過呀？
壽仔	鬼我就冇見過喇，個人未死嗰陣我都見過吓嘅。睇佢個樣斯斯文文唔多出聲咁，呢，（指著大妹）就好似你呢類乖乖女咁之嘛，真係估唔到唔聲唔聲就自殺！
大妹	哦！
壽仔	其實好似佢哋咁純情嘅女仔，可能真係唔適應娛樂圈呢個大染缸啦！（抬頭問大妹）睇你咁純品，其實應該留喺學校讀書吖，呢度唔啱你㗎㗎！成日畀人「媽叉」！
大妹	（點頭）嗯，我知⋯⋯鬼叫我鍾意睇人拍戲咩！我係鳳娜姐嘅影迷嚟㗎，可以見到佢真人，睇住佢拍戲呀，真係畀人鬧都抵返啦！（笑）
壽仔	（搖頭，笑）嘿，你再見多兩日吖，可能你就唔鍾意，跟住仲憎佢——
大妹	（天真地）唔會嘞！
壽仔	（不便明言）唉，明星！你睇佢做戲，同睇佢真人，根本係兩回事㗎嘅！
大妹	（誤解，跳回地面，雀躍）我覺得鳳娜姐真人仲靚過上鏡呀！菁菁同冼偉真人都好靚呀！做得明星呢！真係唔同啲㗎！（憧憬）呢套《萬花吐艷》搵到佢哋三個做主角，三個都係而家最紅㗎喎，簡直係愛情歌舞片嘅夢幻組合，收硬嘅！
壽仔	（苦笑）嘿，你呀，仍然淨係睇佢表面！
大妹	（奇怪）做乜你講嘢好似單單打打咁嘅？你知道啲乜嘢內幕消息呀？喂，講嚟聽吓吖！
壽仔	我唔講人哋是非嘅！
大妹	講啦！
壽仔	（暗示）總之佢哋三個之間⋯⋯好複雜㗎，唔——唔講！
大妹	即係點呀？
壽仔	剎那光輝，呢！即係咁！

壽仔把一盞水銀燈開了，射在大妹身上。

大妹	好靚呀！我覺得自己而家好似第二個人，似明星呀！
壽仔	但係可以隨時熄滅，如果⋯⋯（欲熄燈）
大妹	唔好！唔好呀！我要試吓，畀水銀燈射住係點嘅！

**大妹興奮莫名，走過射燈影照的區位，被銀光射著，自我陶醉幻想
自己是明星。**

大妹	我係黛黛！（隨即作淑女狀，做獨腳戲） 唔好嘈啦，停呀，停呀！你哋三個無謂再鬥啦，老實話你哋 聽，你哋完全唔係我嘅嘅理想對象！我愛嘅 —— 係我嘅表哥！
壽仔	（醒起，即說）《情場如戰場》！
大妹	冇錯！我從小就單戀我表哥，佢人品好又純良又正直，你哋 對我幾好都冇用，睇你哋點對其他人就知啦！再見！
壽仔	（拍掌）好嘢好嘢做得好好呀！
大妹	我係莎莎阿姨！（即轉老工人角色，對著小姐）小姐！ 小姐，你唔好咁啦！你已經三日冇食嘢啦！你唔肚餓嘅咩！？ 你開句聲啦！你應吓我啦 —— 吓？！
壽仔	《一毛錢》！
大妹	你唔好再折磨自己啦！你喊啦！你大聲喊啦！小姐，我好 心痛 —— 嗚嗚 —— 小 ——
壽仔	好感人呀！
大妹	（即變臉）乜話？！你再講多次！（稍停）哈！哈哈！你居然 問我係長江第幾號？！
壽仔	《長江一號》？！
大妹	你聽住啦！（深吸一氣）我係你祖宗十八代天字第一號 無敵姑奶奶！我喊！！卡咯卡咯卡咯卡咯⋯⋯

大妹扮騎著馬兒向前狂奔，狂奔。

大妹　　　卡咯卡咯……

壽仔　　　（追在後面）停呀！停呀！停（扮馬嘶）
　　　　　嘰……嘰……

大妹停下，怔住，壽仔步上前，走到大妹身邊。

壽仔　　　（喘氣，輕聲）你真係好掂──好掂！

大妹慢慢轉過身來，美月盼兮，半掩臉兒，銀光下如仙如魅。

大妹　　　一定係小女子嘅琴聲，騷擾咗公子嘅清夢，小倩喺度向
　　　　　寧公子賠罪！

大妹作了一個揖，壽仔呆住，怔住，大妹也停下來。
兩人相對十分近，可以聽到彼此的呼吸聲。
四周很靜，很恐怖，真有《倩女幽魂》的迷茫畫面，壽仔對大妹已
意亂情迷，如痴如醉。
良久。

V.O.　　　（鳳娜叫）嘩──

壽仔、大妹一驚，像驚醒過來。

V.O.　　　唔好呀！唔好呀！

大妹、壽仔聽見馬上躲起來。
鳳娜追著冼偉進。

鳳娜　　　（瘋瘋失控，向冼偉哀求）求下你吖，唔好離開我啦，我真
　　　　　係唔可以冇咗你㗎……

冼偉　　（不為所動，攤了攤手）我啲影迷，個個都話唔可以冇咗我，天王巨星，你幾時做咗我影迷呀！

鳳娜　　做人要講良心！你唔念在當初我點畀位你上，都諗諗我點對你吖！

冼偉甩開了鳳娜。

鳳娜　　（追前）你由一個黃毛小子，畀人話唔識做戲，到而家都做到「金牌木頭小生」，唔係我，你邊有今日？你呢幾年食我嘅住我嘅，你欠我嘅點樣還？

冼偉　　（冷淡）你當我寵物咁要我聽教聽話！咁多年我都忍夠啦！你仲想點呀？放我一馬啦！或者咁我仲會掛住你多啲，有返少少內疚！

鳳娜　　（氣壞）你……

冼偉　　（截她）使女人錢使得開心快樂嘅至叫做「軟飯王」，起碼都係「王者之風」？我？！祇落得係一個抬唔起頭嘅小白臉因為 ——（深吸一口氣指著她）因為你有信耶穌，有聽耶穌講「施比受有福」，你一日不停提住我你點幫我，待我點好點好點偉大，問我識唔識得感恩圖報 ——

鳳娜　　哈！笑話！你有本事養返 ——

冼偉　　（截她）未講完呀！繼續 roll 機 《萬花吐血》第二場 take two! Camera! Action!！

鳳娜　　（瞪住 —— 擺個慣性的甫士）

冼偉　　一個拖鞋王都有佢嘅 「拖鞋哲學」有佢嘅「白臉尊嚴」㗎！喺床上面都報答咗你唔少啦！身心虛脫。

鳳娜　　Oh!

冼偉　　你仲要「周之無日」、「辰時卯時」、「失驚無神」、下下、鑊鑊、餐餐、分分、秒秒提我「你」畀錢「我」使？要我「無地自容」、「自慚形穢」、「自宮而死」？

鳳娜　　木頭偉！似乎你呢世都未講過咁長嘅台詞畀你 ——

冼偉　　呢！呢嘩！又一句傷人要害嘅説話！我又肯定你有讀聖賢書，孔子曰：「己所不欲勿施於人」呀！

鳳娜　　你幾時咁博學多才呀你 ——

冼偉	中國人幾千年前就有呢種「美德」㗎啦,幾千年呀幾千年呀!你?頂多咪五十二!
鳳娜	(悲痛欲絕)——

在旁邊躲著的大妹突然驚覺。

大妹	(驚覺)《三月杜鵑紅》,華倫比提對慧雲李講過㗎! (有點莫名興奮)
壽仔	(掩著大妹口)殊!——

那邊,鳳娜已氣得半死。

鳳娜	木頭偉,我 —— 我真係有眼無珠,睇錯你個衰仔!
冼偉	再講吖,都係你自己搞到自己人唔似人、鬼唔似鬼咁㗎咋!你自己都唔接受自己,叫我點接受你呀!
鳳娜	(氣煞)你……
冼偉	每晚瞓喺你側邊,我都發惡夢,一擘大眼見到你冇化妝個樣嗰陣幾驚嚇!陰影呀陰影呀!我從來都唔敢接恐怖片拍!
鳳娜	你冇演技冇人請你咋,反骨仔!
冼偉	我認,我冇演技,經驗不足,不過我都想同你講,趁你未老人痴呆,收山啦前世!
鳳娜	(突然解下圍巾,作吊頸狀)好!你走吖!你一走,我就死畀你睇!
冼偉	嗶嗶嗶,對我嚟講,一哭二鬧三上吊係冇用㗎,你都叫我反骨仔啦!
鳳娜	好,好吖,好!我落妝畀你睇!我 ——(即在手袋拿出荷里活雪花膏)
冼偉	(驚)荷里活雪花膏!唔好,唔好落妝求你!
鳳娜	(已拿出膏來)你唔理我吖,我落妝,我 ——
冼偉	(驚)唔睇,唔睇呀!
菁菁	(畫外音,諷刺的嬌笑聲)呵呵呵呵……

鳳娜、冼偉停下，看著菁菁出來。

菁菁　　聽日新聞頭條「天王巨星鳳娜，以真面目恐嚇同居男友金牌
　　　　木頭小生冼偉」！呵呵！（阻止冼偉）你咪畀佢呃到啦，佢敢
　　　　落妝？！鳳娜姐啲演技幾好你都唔係唔知喫！就算佢真係死，
　　　　都要靚呀！佢唔怕啲記者用close up拍佢個死樣呀！

鳳娜　　（氣煞）你……

菁菁　　（用手擦自己的臉）嗱，我就樣樣都係真喫！真喫嗻（自摸
　　　　臉部和身體各部分）！我又青春又有前途囉，你恨得咁多
　　　　喫喇！點解啲片商、廣告商都轉晒搵我唔搵你吖？因為我靚
　　　　過你、青春過你、身材好過你呀！你改變唔到呢個事實
　　　　喫嘞，認命啦！（拉了冼偉欲離去）

鳳娜　　（大叫）我係你嘅影子，你我同一命運，爭遲早咋！

菁菁　　（轉身）我知！我知喇！所以咪有風就駛盡𢱕咯！寧畀人妒忌
　　　　莫叫人同情！你仲未知自己衰乜！你衰乜呀？你衰你係咁自暴
　　　　其短，係咁博同情呀！老雞乸！

冼偉　　（對菁菁）你好絕呀！

菁菁　　我以為你鍾意咋嘛！唔！

兩人攬住離去。
鳳娜大受刺激，真的想吊頸自殺。
她拿著長巾，瘋了似的爬梯子。
一直躲在暗處偷看的大妹、壽仔馬上撲出，阻止鳳娜做傻事，
把她扶下梯子。

大妹　　鳳娜姐、鳳娜姐……

鳳娜躺在大妹、壽仔懷抱，虛弱憔悴、雙目無神。

鳳娜　　（失神地向天空伸手）婷婷……婷婷……

大妹　　婷婷？！

鳳娜	（痴痴地笑）係呀，（指著空氣）我見到婷婷喺嗰度同我揮手呀！（向空氣揮手）Hi! 婷婷！婷婷！（瘋瘋癲癲、不受控制）嗚 ── 嗚 ── 佢叫我學佢咁㗎，佢叫我 ──
壽仔	嚟！扶佢出去，我哋送佢返屋企啦！
大妹	唔！唏！嘩，好重！

大妹、壽仔把鳳娜扶走。

三人走後，片廠一片死寂，祇餘一盞射燈射向地上。

突然，燈光詭異地又暗又亮。

一陣怪風，吹起層層白紗和地上的衣紙、溪錢等物。

行雷閃電，下雨。

遠遠可見風吹起剛出現的女鬼的長髮 ── 婷婷正獨個兒在遠處翩翩起舞。

燈滅。

第一幕

第二場

景：片廠（五光十色的舞景）

昨夜那一場行雷閃電的暴雨之後，片廠此刻先是一片憩靜。

台燈驟光，就看見《萬花吐艷》那幢五光十色的舞景已擺放在眼前。

景片前後已站滿人，但，不知為何，每個人都保持靜默，沒有喧嘩、閒聊。

祇有菁菁與冼偉站在景前準備好。

菁菁一臉漫不在乎，且已喃喃練習跳唱，自得其樂；冼偉還算有點良心，頻頻看錶，擔心鳳娜。

余海坐在導演椅上，已開始不耐煩，吹鬚碌眼，小張走來走去，卻無補於事。

這時，茶水英拖著沉重的步伐，替余海、菁菁、冼偉、小張換茶，茶水英猶有餘悸，頸上多了幾條護身符鍊，眾人沒有特別理她，當然亦不會為她的服務說句「唔該」。

大妹與秀珠、李仔站在自己的位置，噤若寒蟬。

終於，余海忍不住了。

余海	（大聲）你老母吁！
小張	（即接）阿壽仔已經飛車去佢屋企揻佢㗎啦！
余海	佢做乜嘢！搞乜嘢！扮大牌呀！佢而家好揞呀！佢知唔知自己有晒影迷啦佢！

大妹一聽，心裡不舒服。

大妹　　　唔係呀 ——

秀珠與李仔即掩著大妹口。

大妹　　　(被掩口) 唔 ——

秀珠　　　你又想佢問候你老母呀!

大妹　　　咁係吖嘛,我仲係好迷鳳娜姐㗎我!邊個話佢有晒影迷呀!

秀珠　　　唔好再講啦,你想連累埋我哋呀!

李仔　　　鳳娜又係爭唔落嘅,冚世界㗎齊佢都仲未返㗎!

大妹　　　(喃喃禱告) 鳳娜姐,爭氣啲啦,快啲出現啦,快啲出現啦,
　　　　　鳳娜姐!

就在這時,壽仔人未到聲先到,急著腳步傍著扶著鳳娜進來。

壽仔　　　鳳娜姐到啦!到啦到啦!

工作人員　鳳娜姐!埋位啦,埋位啦!

**祇見鳳娜用絲巾包著頭纏著頸,還戴著一副大墨鏡,身穿著深藍色的
乾濕褸,把自己裹得密密的。
她惶恐得不懂得與人打招呼,但又有幾分怕余海怪責。
余海瞪著鳳娜,鳳娜默然不作聲。**

余海　　　換衫換衫!埋位!

秀珠　　　阿導演呀!阿鳳娜姐話就係咁拍啦!

余海　　　黐線!連戲㗎!今日拍乜你知唔知呀!秀珠,即刻同佢換衫,
　　　　　補粉!

秀珠　　　收到!

秀珠傍著驚弓之鳥的鳳娜走過屏風那邊。

余海	（對小張）佢搞邊科呀，發冷呀！佢食錯藥呀！（對壽仔）佢食錯藥唔醒呀？！嗄！
壽仔	（輕聲）唔知呀！佢起初唔肯開門，係咁喊，我嘥咗佢好耐，求佢顧全大局——

秀珠急急上前，神色張惶。

秀珠	導演！佢——
余海	又點呀佢！
秀珠	佢——佢問你一陣拍頭定拍身喎！
余海	（怔住，瞪眼）乜嘢呀！有乜關係呀！
秀珠	件戲服著唔到呀！
余海	乜話！你唔好話畀我聽佢一夜之間肥到——
秀珠	（截他）唔係呀！佢駕鴦刀呀——（在余海耳邊輕聲說，用手勢表示胸部滑落）

余海邊聽邊駭住，呆住望望壽仔，壽仔無奈點頭。

余海	（呆住）佢老母——吖！唉！（抓頭，苦惱）

眾人緊張。

秀珠	我——我同佢出嚟！

這時，全部人包括冼偉、菁菁、大妹、小張等人也湊了過來，當然，大妹是小人物，站在最側。

菁菁	佢又搞邊科呀？
余海	嘩，你哋，尤其是你兩個呀（指菁菁與冼偉）大家合作，拍咗場戲先，拍咗場戲至講，唔好笑呀！千祈唔好笑！唔好望佢！聽見嘛！收到嘛！
菁菁	——？！

秀珠已傍著鳳娜出來。

秀珠　　　好啦，鳳娜姐埋位啦！

眾人欲望又不敢望，又扮作若無其事，大妹一看，真有暈眩的感覺。
原來，鳳娜胸脯因以前的整形手術致滑落。
菁菁欲笑，但冼偉猛力捏她臂膀。

菁菁　　　（痛）唷！（想起）哎，唉，尋晚翻大風落大雨吖嘛！

鳳娜欲哭地走到余海身邊。

鳳娜　　　（對余海）婷婷，婷婷佢又整我！
余海　　　知！明晒，明白！乖乖，埋位！嗱，一陣呢，第一個鏡頭我拍
　　　　　你塊面，嗱，第二個鏡頭我遊落下面拍你手臂，第三個鏡頭
　　　　　我再遊落下面拍你大髀！
鳳娜　　　——！
余海　　　我唔會影你個胸，ok！
鳳娜　　　冇問題？咁——
余海　　　點會有問題？！No problem！（對其他人）快啲手！嚟啦！
　　　　　唔試啦！拍啦！

大妹情不自禁上前對著鳳娜。

大妹　　　鳳娜姐，放心，你得㗎，我支持你。
鳳娜　　　多謝。（埋位去）
小張　　　（大叫）冚世界靜——

一輪嘈吵鐘聲。
各人急急就位，大妹十分緊張。

小張	Roll機!
大妹	（深吸一氣）《萬花吐艷》第九場，take four！（動作俐落地拍板）
余海	Action!

音樂開始。
三位大牌各走其位各跳舞。

鳳娜/ 菁菁/ 冼偉	（合唱）萬花吐艷霓裳妙舞
鳳娜	（唱）但願能為你　唱一曲以示仰慕 愛已贈予君　你不應鬼咁高傲 紅顏未老　你既係想要盡情洩露 好花須攀折　莫再等運到
冼偉	（唱）浪子心何煩惱　我一腳踏住兩步 百花迷亂我途　如今我徘徊花間路
菁菁	（唱）眼波帶羞想你親近 絕對認真盼訂愛盟 ……

當菁菁與冼偉唱時，鳳娜一直托住滑落的胸脯，還忸怩起舞，滑稽卻可憐。
鳳娜終於堅持了三段，已沒法再演下去了。
大妹在旁捧著拍板，為偶像擔心之極。

鳳娜	（突然停止唱下去）嘩！呀！我唔可以繼續落去，唔可以，嘩——
大妹	（驚駭，大叫）Cut! Cut呀！

眾人即停下，全世界靜下來。

余海　　　（先沉聲）邊個叫 Cut?（再如火山爆發）我唔叫 cut 邊個
　　　　　夠膽叫 cut！

眾人噤若寒蟬。
余海從他的導演位走過來大妹這邊，大妹嚇得如驚弓之鳥，卻又死撐
地面對余海。

余海　　　（深吸一氣）你老母——
大妹　　　鬧我老母啦我預咗啦！（大聲反罵）仲有我老竇、我阿姨、
　　　　　我四姑婆、我仲有個細佬，（喃喃）細佬對唔住連累你，
　　　　　（大叫）鬧啦！我唔怕啦！你唔見鳳娜姐好辛苦咩！你唔
　　　　　覺得佢好可憐咩？！嗄！
余海　　　你老——

余海突然怔住。
因為大妹一輪反擊、激動，連頭上那頂帽子也掉在地上，露出一把長長
秀髮。
平時余海根本沒看大妹一眼，現在這樣近距離看，不禁呆住，怔住。
大妹也呆住，怔住，看著余海的好色相。
壽仔護上前，欲維護大妹。
那邊小張、秀珠已走過去看看鳳娜。
菁菁冷笑，走出片廠休息。

壽仔　　　（對余海）佢冇心㗎，原諒佢啦導演，導演！導演？！
余海　　　（喃喃地）你老母吖，咁靚嘅你！
大妹　　　——！
壽仔　　　（作教訓狀，對大妹）你知唔知除咗導演，冇人有資格叫 cut
　　　　　㗎，你未死過呀！你點出嚟撈呀，你——唷——

壽仔已被余海一手擋走。

余海　　（驚艷得色迷迷，笑淫淫）你……你叫咩嘢名呀？

大妹　　（戰戰兢兢）陳大妹……（突然一驚）你想拎我個名嚟
　　　　打小人呀？

余海　　（俯前伸手想拉大妹起來，賠笑）你……

大妹　　（驚慌地掩臉）吖，唔好篤呀！（護胸）呢度唔篤得㗎！
　　　　我叫㗎！

余海　　我係叫你除咗副眼鏡。

大妹除下眼鏡，余海驚艷。
這時，李仔走前。

菁菁　　導演，隻嘢痛到暈咗！

余海　　送佢去醫院啦！去啦去啦！

李仔與秀珠扶鳳娜出廠。

鳳娜　　（邊走邊哭）婷婷，唔好整我……

大妹　　鳳娜姐！

余海靈機一觸，走到攝影機前。

余海　　（叫小張）過嚟！Come on！

小張到鏡頭前看，驚奇，又招手叫李仔來看。
結果片場一群麻甩佬在鏡頭下輪流細看大妹，人人才發現她原來很
清秀漂亮，頓時騷動起來。

眾人　　（邊看邊評頭品足）嘩！好靚呀！嘩，原來咁正㗎！

余海　　（向小張及李仔）掂呀！佢有"camera face"呀！

坐在地上的大妹看著壽仔，露出不知所措的表情。
大妹傾著頭做出詢問的神情，壽仔聳聳肩，也不知他們想幹甚麼。
壽仔上前扶起大妹，大妹拍拍身上灰塵。

余海	（大叫）拍板妹！做個「驚」嘅表情嚟睇吓！
大妹	（嚇一跳）嗄？！
余海	（欣賞，向小張）嗯，好呀！夠「驚」呀！（向大妹）咁做個「開心」表情嚟睇吓吖！
大妹	（愕然）開心？有咩嘢值得我開心呀？
余海	（笑）我聽日加你人工！
大妹	加幾多呀？
余海	加五百！
大妹	（驚喜）真嘅？
余海	（笑著點頭）真！樣樣都真，除咗嗰五百蚊係假嘅！

大妹不解。

余海	（對小張）你補個角色落去改劇本！就當鳳娜死咗啦！作個妹界菁菁，加返啲戲落去，界佢做第二女主角！
大妹	（愕然）——！
小張	我改劇本？！
余海	梗係！最快方法啦，唔識改劇本點做副導演呀！
小張	就算當鳳娜死咗，都要拍返佢死嗰幕㗎喎！你睇佢而家！
余海	你唔見頭先佢跳跳吓突然吚嘩鬼叫咩？要返嗰段，然後揾個替身——都唔使啦，補一句畫外音台詞「我死啦！」咪得囉！即度劇本！
小張	哦，即度！（輪到他抓頭）
余海	（向大妹）你今日放一日假，今晚界個劇本你，聽日開工啦！
大妹	（愕然）嗄？咁快？
余海	咁你今晚接劇本，後日開工，有三十六個鐘界你夠喇咘？！

冼偉終忍不住，上前。

冼偉　　導演，嗱，我認為——
余海　　木頭偉，你仲未夠班同我講「我認為」！係咁啦！收工！（走去）

面對突如其來的變故，大妹還不知作何反應、是悲是喜。
眾工作人員起哄，紛紛上前祝賀大妹，把壽仔逼到外圍。

眾人　　（向大妹，七嘴八舌）恭喜你呀！恭喜你！

菁菁進，感奇怪。

菁菁　　（問冼偉）喂！做乜呀？有咩嘢事咁熱鬧呀？
冼偉　　余導演改劇本，要鳳娜早啲死！
菁菁　　（大喜）咁好！我坐正做女主角！
冼偉　　套戲會加入一個新晉玉女做第二女主角……（問大妹）
　　　　你叫咩嘢名話？靚女！
大妹　　陳大妹。
冼偉　　（皺眉）唔好，呢個名唔好聽……嗯，叫「妹妹」啦！
大妹　　（呆呆）妹妹？
冼偉　　（替大妹高興）好呀！妹妹呢個藝名幾好聽吖！
菁菁　　（認出大妹，吃驚）你咪成日畀人鬧嗰個拍板妹？！
　　　　（對冼偉）做咩無啦啦會揾個拍板妹嚟做戲㗎？仲要做
　　　　第二女主角？
冼偉　　我頭先都好想問導演，不過衰咗！
菁菁　　（馬上大發脾氣）使乜呀？！我自己一個人已經夠撐啦！
　　　　揾個新人搶我風頭？仲要做我個妹？我係當今影壇最青春
　　　　嘅影后呀！佢特登揾個嚫妹嚟襯我，即係夾硬逼我扮老啫！
　　　　佢喺邊度？死人余導演喺邊度？！（生氣離去）

冼偉追出。
菁菁氣沖沖怒走，小張、秀珠即上前擁著大妹。

小張	（鼓勵）一早話你唔係池中物啦！你將來一定會成為好多人嘅偶像㗎！嗰妹！
大妹	（疑惑）但係我好冇信心呀！
秀珠	你得㗎！你絕對有咁嘅才華！定啲㗎！
大妹	……（望了望眾人離去的地方）但係頭先菁菁發晒脾氣咁，我好驚呀！我又擔心鳳娜姐知道咗會 —— 會 ——

秀珠挽化妝箱進。

| 秀珠 | 妹妹！ |

沒反應。

| 秀珠 | 妹妹！ |

壽仔碰碰大妹肩，之後仍呆呆站一旁。

大妹	嘎？叫我呀？
秀珠	（笑）係呀！今日開始，你就係新晉玉女妹妹啦嘛！（向她招手）快啲過嚟度身、試造型啦！鳳娜啲戲服呀，你試試先！
大妹	（上前）我邊有咁大個胸呀！
秀珠	（替她度身）細細地都係胸，喺前面，唔會周圍走呀！導演話後日開工拍㗎啦嘛，仲唔做戲服點趕得切呀？

小張協助大妹試戲服。

| 小張 | （失笑）正傻妹！你飛上枝頭變鳳凰喇！ |

大妹傻傻地任由秀珠、小張擺布，替她度身、試妝。
壽仔始終站在旁邊，幽幽地、默默地看著大妹，大妹才發覺壽仔站在一旁，看著她。

大妹　　　（笑，對壽仔）壽仔？我好驚呀，仲好似發緊夢咁呀！

壽仔心情十分矛盾，又酸又無奈，卻把痴心幻化於角色之中，突然，壽仔走前，幽幽地搖身一變。

壽仔　　　（對大妹）原來你都係一個貪慕虛榮、自甘墮落嘅女人！
　　　　　點解你要出賣自己肉體同靈魂？

大妹　　　（笑，即接）《不了情》！

壽仔　　　好，你「恨」錢！我有，我有！

壽仔隨手拿起道具箱旁的溪錢。

壽仔　　　嘩！錢呀！你呢個貪錢嘅女人！錢呀！錢呀！錢呀！

壽仔把溪錢擲向大妹臉上，一張張紙散開了，大妹與壽仔哈哈大笑。

秀珠　　　撞鬼你咩揾啲咁嘢玩，大妹而家身嬌肉貴啦衰仔！

小張　　　（上前）喂喂喂！呢啲嘢好邪㗎！

壽仔望著大妹強笑，無奈，又故作瀟灑。

壽仔　　　（對大妹）恭喜你呀！畀心機啦，你一定會大紅大紫㗎！
　　　　　努力！OK？！

大妹　　　OK！多謝你呀！

小張　　　行開啲啦咪阻住啦！（對大妹）我一定會精心炮製一個
　　　　　好角色畀你！

秀珠　　　諗吓也嘢顏色襯你先……

這邊小張、秀珠擁著大妹商量，另一邊壽仔幽幽望著大妹。
音樂起。

壽仔　　（對觀眾）係嘛，我都話佢有嗰種好男人覺得佢高雅又貴氣
　　　　嘅特質，麻甩佬睇見會尊重佢、欣賞佢，支持佢嘅本能啦！
　　　　呀仲有，我頭先仲講漏一樣嘢，如果你想投入我哋呢個
　　　　年代，你一定要明白，女人比男人好運、多奇蹟，女人可以變
　　　　鳳凰，男人可以成世都係鵪鶉，飛唔起，痾粒蛋都細過人！

風乍起，吹起了溪錢，吹起了白紗帳，一切顯得陰森。
音樂放大。
兩盞射燈分別照著大妹和壽仔，婷婷的鬼魂站在二人身後看著大妹。

第一幕完

第二幕
第一場

景：片場（花園景）

華氏片場大廠繼續拍攝大型歌舞片《萬花吐艷》，佈景是富麗堂皇、熱鬧繽紛的花園景。

演員們都穿著色彩鮮艷的戲服擺好姿勢，等待導演余海叫一聲"action"。

兩女一男的主角人選現今變陣——青春影后菁菁一臉不屑和悻悻然；純情玉女大妹一臉惘然；木頭小生冼偉不時色迷迷地偷看大妹。

余海	全世界準備！
肥妹	（喊）萬萬萬——萬花吐吐吐……

拍板妹的位置已由一名肥妹取代——肥妹戰戰兢兢地拿著拍板站到攝影機前，卻因緊張過度把拍板拿反了。

肥妹正想拍板。

小張	（怒喝）肥妹！
肥妹	（嚇了一跳）做……做咩呀？
小張	（怒罵）你掉轉咗塊板呀！使唔使驚成咁呀！
余海	你係咪發雞盲㗎！（仍未發火）
肥妹	（驚慌，把拍板調轉）哦！對唔住導演！我……我新嚟㗎！（不住欠身道歉）對唔住呀！

余海站起，走近肥妹身邊看她，肯定她一點也不美，才改變態度。

余海	新嚟大晒呀!新嚟界個導演你做好冇?不如我去幫你拍埋板啦?
肥妹	(低頭)唔好意思呀……
小張	醒少少啦!咪阻住全村人收工呀!
眾演員	(不滿、七嘴八舌)快手啲啦!醒少少啦!
余海	嚟過!

肥妹聽完便急不及待馬上拍板。

余海	(大喝)頂!有冇搞錯!(光火,罵她)都未roll機你拍乜鬼嘢呀!
肥妹	(低頭、欠身)對唔住、對唔住!我再嚟過吓……
余海	(黑口黑臉)嚟過!(喊)Roll機!

這次肥妹慢了半拍,而且板面朝天弄至反光看不清。

余海	(大喝)Cut!
肥妹	(戰戰兢兢)我…… 我又做錯嘢呀?
余海	(激嬲)你話呢?Roll晒機你都未拍,啲菲林唔使錢㗎!塊板反晒光咁,你睇天定睇鏡頭㗎?(掩著眼、冇好氣狀搖頭)請人嗰陣都話唔請女仔㗎啦,遲鈍又薄皮,易喊仲要肥!
肥妹	(突然變堅強)導演,你唔好歧視肥人同女人喎!我不過係新嚟至唔熟手咋嘅!熟咗我可以做得好好㗎喎!我要你收返頭先句説話!
余海	你老母 ——
肥妹	(截他)我話之你老寶,信唔信我班齊我班姊妹嚟「丙」你吖嗱!

兩人對峙。

| 余海 | (屈服)好,算我怕你,你有種唔好衰界我睇,預備,roll! |

肥妹　　（即時接上）《萬花吐艷》，第十場，take three！（動作俐落地拍板）

余海　　Action！

音樂起，大妹、菁菁、冼偉和伴舞的八人歌舞隊即生龍活虎地載歌載舞，演出一段熱鬧生鬼的歌舞場面。一皇二后的位置依舊，祇是鳳娜的位置已被大妹所取代。

三人一邊唱歌跳舞、一邊演戲、一邊走位，攝影師也推著攝影機隨著三人走位，拍攝不同位置和特寫。

大妹、菁菁、冼偉合唱〈萬花吐艷〉（Cha-cha版）一曲。

大妹／　　（合唱）萬花吐艷霓裳妙韻
菁菁／　　　　　　Cha cha cha
冼偉

菁菁　　（唱）但願常伴你　你三生已是有幸
　　　　　　　愛已贈予君　跳cha-cha鬼咁煙韌
　　　　　　　完全合襯　我嘅夢想要共郎蜜運
　　　　　　　青春好珍貴　願你長護蔭

純情的大妹作害羞狀，演出了少女情竇初開的羞怯情懷。

冼偉　　（唱）浪子心騰騰震　我扭軚對調變陣
　　　　　　　兩杯酒一家飲　難得詐糊塗不必問

冼偉迷戀地看著大妹的臉，追求狀。

大妹　　（唱）眼波帶羞想你親近
　　　　　　　絕對認真盼訂愛盟
　　　　　　　依家芳心已被情困　望指引

菁菁看著冼偉入神地看著大妹，暗暗妒忌，忐忑不安狀。

三位主角在鏡頭前雖七情上面傾力演出，但每當一轉機位，三人在
鏡頭外馬上又換了另一副嘴臉。

攝影機走位，菁菁借著轉機位的空檔，怒氣沖沖走向余海。

菁菁　　（向余海投訴）導！我唔理呀！我唔做家姐呀！

鏡頭快拍到自己，菁菁轉個身又跳著舞步回到鏡頭前，一埋鏡又若無
其事又唱又跳，變回小鳥依人貌。

余海受氣，無奈看著她。

余海　　（自語）做做吓就慣啦，遲啲做埋阿媽，做埋阿婆，咁就
　　　　一世，想做返玉女，等下世啦。

冼偉　　（唱）惹火貼身攪到瘟沌沌
　　　　　　我化做情聖兼齊人
　　　　　　好鬼貪心　左抱右吻
　　　　　　認真爽癮

冼偉看了看大妹，又看了看菁菁，明顯較依戀大妹。

過門音樂，攝影機再走位，冼偉也不甘後人，即借位跟余海「吹水」。

冼偉　　你係夠眼光，愈睇愈靚！我鍾意呀！

余海　　嘿！話你知呀，咪打佢主意呀！佢係我㗎！係我一手發掘
　　　　佢出㗎㗎！

冼偉　　呸，你恃住自己係導演就想「嗒」人呀？佢會鍾意我嘅！

余海　　噚木頭偉——

冼偉　　（截他）冇得讓，我唯一嘅強項就係溝女，連呢少少自信都
　　　　冇埋！我嘅人生仲有乜嘢意義！？哼！

余海吹鬚碌眼。

攝影機快拍到自己，冼偉才施施然返回位置繼續歌舞。

以下是男女二部合唱。
大妹、菁菁、冼偉糾纏在三角戀中，各自吐露心聲，苦惱狀。

菁菁　　（唱）永不變心相愛相偎

冼偉　　（唱）從來未有推責任

大妹　　（唱）願你認真咪負愛盟

冼偉　　（唱）從來未玩情感

大妹／　（合唱）痴痴三顆熾熱愛心

菁菁／　　　　共擁吻

冼偉

過門音樂，攝影機走位，大妹也趁機走到一旁，問壽仔自己的表現如何。

大妹　　點呀？我頭先啲表現得唔得呀？

壽仔　　（仍故作幽幽）好好！畀啲信心自己啦！

大妹　　（滿心歡喜）真嘅？！多謝你鼓勵我！

攝影機快拍到自己，大妹馬上返回位置繼續歌舞。

壽仔　　（喃喃）多謝你仲記得我！

大妹／　（合唱）世間每多因愛飲恨

菁菁／　　　　扮吓大方愛便降臨

冼偉　　　　　三位一體永別愁困　真爽癮

唱至最後一句時，菁菁想從中加入本來手牽著手的大妹和冼偉中間，但因冼偉捉得大妹的手很緊，菁菁無法撞開二人，反被冼偉撞開，祇好站在一旁當陪襯，最後三人一起擺出強勁台風，定格作結。

余海　　（非常滿意）Cut！非常好！（上前，讚大妹、菁菁、冼偉）

眾人掌聲。

眾人都上前恭喜大妹演出成功。
一個老人家坐在陰暗的角落中，獨自抹淚。

眾人　　（七嘴八舌）拍板妹！恭喜你呀！新晉玉女，係得㗎！
肥妹　　你已經係我偶像喇！
茶水英　恭喜你呀大妹 —— 呀唔係，妹妹小姐！
余海　　的確唔錯，新人嚟講算有天分！
菁菁　　（看見生氣，揶揄大妹）哼！唱嗰兩句歌仔，邊個唔識呀？
　　　　使要啲咩嘢天分呀？頭先唔係我識執生傍住佢呀，拍到天
　　　　光都似！導演！
余海　　又點呀小姐？
菁菁　　我要求睇劇本！
余海　　（揶揄）轉性呀？你平時都唔多睇劇本，話埋位就埋位咁㗎！
菁菁　　今時唔同往日，你而家有新寵啦，我點知改咗劇本係點㗎？
　　　　哦，如果一陣變咗佢妹仔咁點算呀？如果 ——
余海　　（即走去）我去開大！
菁菁　　（想要叫住余海）你借屎遁就得㗎喇咩，返嚟呀，喂 —— 嗯

這時，菁菁突然收口，望著前方。
前面有一個高大，戴帽，穿長褸的神秘人出現。

菁菁　　（怔住）——

神秘人一步一步走近，指一指菁菁。
菁菁怔住，呆住。
神秘人用手勢指了指，示意菁菁跟他出去，但表情卻像幽靈。
冼偉比菁菁更早發覺這人，早不動聲色退開了。
眾人竊竊細語，不知這神秘人是誰。
菁菁卻像中了邪的跟了那人出去。
眾人不明所以之際，袛見茶水英斟了一杯茶過去大妹那邊。

茶水英	飲茶啦妹妹小姐!
大妹	我都有得飲?(喜極)唔該,英姐!
茶水英	(一怔)你 —— 你講乜話!
大妹	唔該晒呀!
茶水英	(望大妹)你係婷婷之後,第二個同我講唔該嘅 ——(哽咽)

就在這時,一位老人家突然站起走近大妹,壽仔見他老態龍鍾,便扶他一把 —— 那老人家便是婷父。

婷父	(上前熱情地捉住大妹的手)多謝你!
大妹	(嚇了一跳)點解多謝我?
婷父	(感觸)你令我諗起佢,(指指其他人)你令佢哋都諗返起佢!我呢幾年嚟,最感動就係今晚喇!(拍了拍大妹的手)
大妹	——?
婷父	你表情同神態,實在太似佢喇!(手顫顫指著大妹)真係似得好交關呀!(頓了一頓)多謝你!

那老伯緩緩走去。
大妹仍摸不著頭腦。
秀珠上前。

秀珠	(看著婷父的背影)阿唐叔佢咪係婷婷個老竇囉。
大妹	婷婷老竇?!
秀珠	佢係呢度嘅道具主任嚟,老臣子嚟㗎!
大妹	伯伯真係好可憐呀!
秀珠	(看著大妹)喂,咪住!(瞪著她的臉)
大妹	做咩呀?(被瞧得心裡發毛,用手掩著兩頰)我塊面有污糟嘢呀?
秀珠	(陰森地)你塊面有污糟嘢可以抹咗去唧,最怕你係惹埋啲污糟嘢呀!

眾人騷動。

大妹	嗄？！
秀妹	唔講唔覺，講開就愈睇愈覺，你真係好似婷婷呀！
眾人	（議論紛紛）真係好似喎！咦！睇真啲真係似喎！
小張	係呀，我頭先拍你嗰陣，都覺得你哋好似㗎！你同佢當年嗰份氣質，簡直一模一樣呀！

眾人議論。
這時菁菁呆呆地，木然地走進來，像個幽靈，滿懷心事，眼中充滿恐懼。
眾人見狀，甚奇。

小張	頭先揾你嗰個男人，係邊個㗎吓？
菁菁	（惶恐地）婷婷！
眾人	——！
菁菁	婷婷呀！你哋睇唔出咩？ 佢係婷婷呀！

眾人嘩然。

眾人	嗄，日光日白都出㗎？
菁菁	（愈說愈驚）佢變咗個男人嚟攞我命呀！
小張	（喃喃）之前係鳳娜，跟住係……（看著菁菁）
菁菁	（極度驚惶）嘩——！

菁菁狂叫走去，眾人追住她。
眾人議論紛紛，都惶恐不安起來。

秀珠	咪喇，我早啲收工返屋企喇！咁牙煙！（收拾化妝箱走）
李仔	我都係走喇！（取外套走）

眾人　　　（爭先恐後）咁我都走先囉！

於是眾人又散去，祇餘下大妹和肥妹。

大妹　　　（對肥妹）我幫你手執嘢，呢瓣我好熟。
肥妹　　　（也有點怕）唔執咯，我驚㗎，食完飯先啦，走喇，拜拜！
大妹　　　（大著膽子向空氣問）婷婷小姐！（見沒反應，轉個圈再問）
　　　　　婷婷小姐！頭先係咪你幫我，所以我至跳得咁好呀？

風吹，紗布動了一動。
大妹鼓起勇氣一扯，扯下布條，發現布後甚麼也沒有。
大妹見另一條布條又動了動，再上前拉另一幅布，但布後也是甚麼
也沒有。
大妹失望。

大妹　　　（大著膽子，其實也有點怕）婷婷小姐，點解你要害鳳娜姐
　　　　　同菁菁呀？下一個係咪輪到我呀？你出嚟啦，我唔怕。

風吹，紗布動著。
大妹往布條那邊看，走去，順手拿起一長電筒壯膽。
大妹欲扯下布條，神情緊張。
觀眾席後，已站著一個像貞子般的長髮女鬼，白衣飄飄，望著台上，
但長髮蓋臉。
大妹這時用力一扯，用電筒一照，布後甚麼也沒有。
突然，大妹聽見有聲。
大妹把電筒往觀眾席那邊照去。

大妹　　　邊個？

那白衣女鬼在觀眾驚叫前已走去了。
全台燈黑。

第二幕

第二場

景：化妝間

化妝間設有多面鏡子和一個屏風，鏡子間互相掩映下感覺陰森恐怖。
[註：鏡子可隨意移動和轉換位置，「鬼」可在鏡後出現。]
壽仔和大妹正在化妝間練習下一場歌舞。
大妹已穿好一半戲服，方便練習。

壽仔　　　（替大妹打拍子）一，二，三，四；一，二，三，四！

大妹跳了幾步，但拍子亂了。

壽仔　　　唔緊要，再嚟過吖！一，二，三，四；一，二，三，四！

大妹這次跳得順了，但轉了一圈後，步法又錯了。

大妹　　　（苦笑）真係好難跳呀！
壽仔　　　（鼓勵）大妹，你要同自己講：我得嘅！
大妹　　　（自信一點）我得嘅！
壽仔　　　嘷！著晒成套衫當拍緊戲，試過。
大妹　　　好！

大妹拿了戲服往屏風後換衣服。

壽仔　　（對屏風）你已經有咗個好開始，繼續努力，加油！

大妹　　（屏風後）知道！

李仔走進來。

李仔　　（向壽仔）哼！早知你匿喺度㗎喇！妹妹呢？

壽仔　　（指指屏風）

李仔　　今時唔同往日呀！你咪以為成日黐住個新晉玉女，就有得
　　　　做新晉小生得㗎！

壽仔　　（尷尬）李叔，講嘢唔使咁刻薄啩！

李仔　　我怕你泥足深陷打咗個痴心結，解唔返嗰陣自尋煩惱咋！

壽仔　　我唔同你講！（大聲）大妹，我出去做嘢！

未幾大妹出來，已穿好戲服。

大妹　　李叔，唔好咁話壽仔啦！

李仔　　（讚大妹）哈，你都幾好人嘛，做咗明星都仲可以同個場記
　　　　仔咁老友嘅！

大妹　　有咩問題啊？

李仔　　你覺得冇問題啫，好多人都覺得有㗎嘛！陣間畀記者影到
　　　　上頭條添呀！我知壽仔個人純品，唔係話立心不良，但係
　　　　你哋愈㗎愈遠喇，仲唔避忌吓，對你對佢都冇好處㗎！

大妹　　我哋又冇嘢！驚乜嘢呀！我唔怕啲記者亂寫㗎！

李仔　　就算你唔怕，老細都唔肯過你啦！堂堂一個玉女，可以
　　　　畀人亂咁寫咩？陣間你搞到連壽仔都冇得撈添呀！

大妹　　真係咁嚴重咩？

李仔　　信不信由你，我走喇，唔阻你練舞，我都去開工喇！

大妹低頭苦思。

李仔　　（剛要走又想起些東西，突然止步）喂，阿玉女！

大妹	（抬頭）做咩呀？
李仔	話你知，呢間房出晒名全廠最猛鬼㗎喎！你唔驚呀？
大妹	（強作鎮靜）我行得正企得正，驚乜呀！
李仔	哈！你個嘅妹都真係夠晒沙膽喎！記者唔驚、老闆唔驚，連鬼都唔驚？
大妹	（扮堅強）哼！我⋯⋯ 我⋯⋯ 我真係唔驚呀！最好佢真係出㗎，等我問吓佢，點解人人都話我咁似佢！點解佢又咁傻要自殺！
李仔	呵！咁你自己慢慢等喇！

陰陰笑地離去。

大妹在李仔的唬嚇下，惶惶然看了看四周，真的感到有點陰森恐怖。

大妹	（按了按胸口，令自己鎮靜）唔怕嘅！我又冇做虧心事！（打起精神看鏡對自己説）我得嘅！我得嘅！壽仔咁支持我，我唔可以令佢失望㗎！

大妹開始獨自練習，但每跳到轉圈那幾步時，總是跳錯。

但大妹屢敗屢試，並不服輸。

大妹獨自練習時，覺得好像有些甚麼古怪東西在附近。

大妹走近屏風，發現內裡有聲。

大妹	邊個？── 呀！（駭極）

一頭青臉獠牙的鬼從屏風跳出來 ── 原來是菁菁戴上面具扮鬼嚇她。菁菁還故意做出些嚇人姿勢和扮出鬼怪般的叫聲，然後才施施然脱下面具。

菁菁	（得意地笑）哈哈哈哈！
大妹	（轉驚為嗔，舒了口氣）嚇死人喇你！

菁菁　　（冷笑）哼！我就係想嚇死你！你呢啲發姣發拖、恃住自己後生就不擇手段搵機會上位嘅女仔，咪以為真係可以飛上枝頭變鳳凰！

大妹　　喂，你講說話唔好咁難聽喎！乜嘢發姣發拖呀？我幾時有不擇手段呀？

菁菁　　（冷笑）呵！咁呢啲嘢就要問你自己至知喇！話你聽吖，余海喺戲行出晒名鹹濕嘅嘞，做得佢女主角嘅，個個都要同佢上過床㗎！

大妹　　咁即係話你都同佢上過床啦！

菁菁　　（惱羞成怒）死嘅妹，駁嘴駁舌！而家係我教訓緊你呀！總之話你聽，我毛菁菁喺戲行今時今日嘅地位，唔係隨隨便便可以畀一個拍板妹取代㗎，你聽日咪使旨意搶我風頭呀！賤人！

大妹　　喂——

菁菁　　仲有呀！冼偉係我男友，你咪借啲意勾引佢呀！我一定唔會放過你㗎！

當菁菁倚著鏡子說話時，化妝鏡裡竟出現婷婷的鬼影。

大妹　　（吃驚地指著菁菁背後）你…… 你後……

菁菁　　我我我我後乜嘢呀！我有後台我知嗠，有後台就唔使畀人蝦啦，我不嬲都靠自己，我毛菁菁呀係當今影壇至出色的影后——

婷婷的鬼影在鏡中哄前，貼在菁菁身後。
當菁菁轉身看鏡，一見鬼影，怔住。
與之同時，婷婷鬼魂已上了菁菁身，鏡中影滅。
菁菁——即婷婷，轉身，望著大妹。
菁菁對大妹笑，但言行舉止神態變了另一個人。
菁菁幽幽地看著大妹，用婷婷的慣常手勢撥了撥頭髮。

菁菁　　（用婷婷的語氣，幽幽地）打佢啦！搣佢啦！

大妹	（嚇呆）
菁菁	摑佢啦！兜巴摑佢呀 —— 即係摑我呀，佢對你咁衰！
大妹	（大驚）你係婷婷？！
菁菁	係呀……咁喭毛菁菁時運低，我至上到佢身，嚟啦 ——！你唔忍心呀？好，咁等我打佢啦！唏！唏！唏！唏！（菁菁一下兩下狂摑打自己）賤人！賤婦！（自己狂扭自己臉蛋）
大妹	（驚得不懂反應）夠喇夠喇！腫晒喇！
菁菁	我就係想佢聽日腫晒搶唔到你風頭！你頭先咪有段歌舞跳唔到嘅？我借佢個身體嚟教你跳好唔好呀？
大妹	—— 好！好 ——
菁菁	我爸爸好喜歡你，我想你多啲關心佢，咁嘅要求係咪好過分呀？
大妹	唔過分！我好樂意，估唔到你咁鬼有孝心！
菁菁	如果我孝順佢就唔會自殺啦，（幽幽）我好後悔！
大妹	你放心啦，我會幫你照顧你爸爸。多謝你呀婷婷！今朝唔係有你幫我，我諗我第一次對住鏡頭做戲實會怯場啫！
菁菁	（奇怪）但係今朝我冇幫你喎！
大妹	（驚奇）——！
菁菁	係呀！傻妹，係你自己嘅力量嚟㗎！
大妹	我自己嘅力量？
菁菁	點解你對自己咁冇信心㗎？你真係有天分㗎喎！
大妹	真嘅？
菁菁	三點前我要走喇，廢話少講，練好隻舞先，聽日唔可以响大家面前出醜！
大妹	係！
菁菁	跟我跳 —— 一，二，三，四，五，六，七，八；轉身踢 —— 左，二，三，四，五，六，七，八，跟住啦！
大妹	係！

兩人友情洋溢。

音樂起。

婷婷上了菁菁身，教大妹跟著自己唱歌跳舞，二人合唱出〈今天的我〉。
化妝鏡自動轉位，菁菁（婷婷）和大妹置身其間跳舞唱歌。

菁菁/　　（合唱）春天裡花放花有多美
大妹　　　　　　　秋天裡水裡月最幽美
　　　　　　　　　冬天裡飄雪飄好寫意
　　　　　　　　　　啦　　啦　　啦

大妹漸漸熟習舞步，菁菁與化妝鏡全部移走。
歌舞團出來，伴大妹一人獨唱。

大妹　　　（唱）天空中小鳥在唱
　　　　　　　　飛遍樹林前後
　　　　　　　　高聲叫　揮揮手
　　　　　　　　沙灘聽海韻伴奏

射燈照著大妹和舞隊，其他人已在不知不覺間各自就位。
葛華、工作人員們已在觀賞著大妹的表演。
此節音樂突變節奏強勁，大妹和八人歌舞隊的舞姿也勁起來。

大妹　　　（唱）下雨了　亦覺享受
　　　　　　　　大雨像拍子的答的答身濕透
　　　　　　　　我願承受
　　　　　　　　從來未有　像這刻　有擔憂
　　　　　　　　因我曾經擁有
眾　　　　（合唱）春天裡花放花有多美
　　　　　　　　　秋天裡水裡月最幽美
　　　　　　　　　冬天裡飄雪飄好寫意
　　　　　　　　　　啦　　啦　　啦

菁菁站在一旁，嫉妒表情，又氣又怒。
菁菁的臉明顯腫了，十分難看。

大妹	（唱）願今天　又作準備
	讓我面對這世界多美要自強
	咪話逃避
	尋求突破　在這刻　這刻起
	一切憑自己
眾	（合唱）今天我不再哭再傷創
	今天我不再悲再沮喪
	今天我想拍掌高聲唱
	啦　啦　啦

大妹笑盈盈，伸開雙手作大字形舞姿，定格作結。
大老闆葛華、工作人員們都為大妹的表演拍爛手掌。
菁菁更加咬牙切齒。

葛華	（向余海）好！都好耐冇見過啲咁清新嘅玉女新人喇㗎！余導演，好眼光！
余海	（笑）葛老闆，過獎喇！你投資咗咁多錢，梗係要做到最好㗎啦，搵演員都要搵最好嘅！我余海嘅作品係品質保證，老闆你放心！
葛華	咁靠你喇！（上前恭賀）妹妹！（與她握手）恭喜你演出成功！你 —— 好似婷婷！
大妹	係呀，佢哋都係咁講。
葛華	（宣布）大家聽住，我哋將會為新晉玉女妹妹準備個簡單而隆重嘅簽約儀式，你哋搵啲記者嚟影吓相，同阿妹妹做個訪問！哈哈哈……
余海	太好喇葛老闆，你諗住同阿妹妹簽幾多部頭呢？
葛華	唔係逐部簽！我哋諗住同佢簽長約！
冼偉	簽長約呀！同新人一簽就簽長約，會唔會太冒險呀老闆？
菁菁	（對冼偉）同你就冒險！
葛華	不過都係當年嘅事喇！你而家都出頭啦！至於妹妹，一個可塑性咁高、咁有潛質嘅新人，我驚華氏唔快手啲，其他公司即刻爭住簽佢呀！

冼偉　　（故意）妹妹一出道就咁得老闆賞識，你點睇呀菁菁姐？

菁菁　　（大方地笑，但笑容很假）噢，我係啲咁小器嘅人嚟㗎咩？
　　　　我梗係唔會妒忌啦，大家都係幫華氏做嘢啫，我戥佢開心
　　　　就真！都係幫公司賺錢啫！我哋公司好好㗎；好似個大家庭
　　　　一樣，邊個好我都一樣咁開心㗎！老闆呵！（其實暗地裡
　　　　氣得發昏）

葛華　　咦，菁菁，乜你塊面又紅又腫嘅？

菁菁　　（尷尬）我 —— 我畀鬼整呀！

葛華　　鬼？

菁菁　　係呀 ——（正想說下去）

余海　　（即截她，對葛華）冇嘢冇嘢，佢亂噏啫。

小張　　當旺就算有鬼都唔驚啦，你睇妹妹！

葛華　　（對余海）阿鳳娜之前戲分好重，咁而家 ——

余海　　（急）劇本改晒，劇本改晒，改好咗㗎嘞，我再講過個故仔
　　　　畀你聽，仲精彩，嚟 ——

余海傍著葛華走出去。

冼偉　　（大讚）妹妹人靚聲甜又青春，個人就好似一張白紙咁單純，
　　　　我之前合作過嘅女星，都冇一個有佢咁純潔嘅氣質呀！

小張　　嘩，你當菁菁冇到呀？

冼偉　　嘩嘩，咪煽風點火，唯恐天下不亂呀！

小張及眾工作人員大笑。
而大妹早已在不知不覺間溜出去了。
各工作人員也各自散去。
菁菁狠狠地瞪了冼偉一眼。

菁菁　　木頭偉你好嘢！

冼偉　　唔係咁呀嘛，你又話唔妒忌嘅，喂 ——

菁菁走，冼偉追。

壽仔在尋找大妹蹤影，秀珠與李仔對望，心知肚明，上前。

秀珠　　搵邊個呀，壽仔？

壽仔　　冇，冇嘢！

李仔　　話咗係一個悲劇嘅開始，你仲係咁演落去！

秀珠上前拍拍壽仔肩膀，之後和李仔走開了。

壽仔　　（狠狠地發洩）乞人憎！悲劇？唏！

踢著地上一廢物。

廢物被踢起，壽仔才一看，原來是一個銀包，壽仔拿起來。

壽仔　　（大叫）邊個跌咗銀包？邊個跌咗銀包？！

這時，剛好葛華與余海走入片廠。

葛華　　我呀！個銀包係我㗎 ——

壽仔　　（嚇了一跳）大老闆 ——（手騰腳震交回）

葛華　　唔該晒！

余海　　（對壽仔）咁唔小心㗎你，有冇整污糟到㗎 ——

葛華　　（望著壽仔）你叫乜名呀？

壽仔　　壽仔！

余海　　（賠笑，對葛華）一個小工！

壽仔　　（即反駁）場記呀！（對葛華）我做咗兩年場記㗎喇，大老闆！

葛華　　（頻點頭）試吓做演員嘛！幾有氣質吖，好樣吖！（醒起）呀！夠鐘，老婆約咗喺半島！

余海　　係！請請請！ ——

葛華　　（邊行）我個銀包冇理由無啦啦跌咗出嚟㗎！
　　　　（對余海）睇嚟仲要打多幾次齋⋯⋯

兩人走去。
壽仔仍呆在當場，然後傻兮兮地失笑，走去。
這時菁菁又再折回，冼偉在後面追著。

冼偉　　菁菁 —— 喂菁菁 ——
菁菁　　走呀賤人！去死呀你！
冼偉　　我又做錯乜嘢！
菁菁　　你衰多口呀！（模仿冼偉語氣）「人靚聲甜」！噢！「純潔
　　　　氣質」！
冼偉　　咁你又扮大方？（模仿菁菁語氣）噢！我邊會妒忌吖！噢！
　　　　公司係一個大家庭！

這時神秘人又出現了，這回他身後有三個打手。

神秘人　菁菁！

菁菁一見，嚇得要死，欲逃走。
三個打手已上前捉住她。

菁菁　　都叫你唔好再嚟 —— 你 ——
神秘人　係你唔守信用，我已經寬限咗你兩日 ——
菁菁　　（頻叫）放開我，放開我 ——

冼偉暗知不妙，靜靜欲溜。

菁菁　　（狠狠地）咪走！啲錢佢都有份輸有份使㗎！

冼偉	八婆吖!
菁菁	走?!你係咪男人嚟㗎你!
神秘人	(示意)唔 ——

三打手把冼偉、菁菁擒住。

冼偉/	(掙扎)救命,救 ——
菁菁	
打手	(又掌摑又揮拳地打)
冼偉	打身唔好打面!哎 —— 哎,都話唔好打面呀!

打手不理,繼續狂打兩人。
全台燈黑。

第二幕
第三場

景：道具室外

道具室外，大妹和婷父已坐在一道具椅上傾談，二人一見如故。

婷父　　呢！佢以前就好似你而家咁樣，鍾意坐喺我側邊聽我講
　　　　故仔！有時仲當我大髀係枕頭，瞓著咗，我就撥呀撥呀佢
　　　　把長髮，就好似擁有全世界，再無所求！
　　　　（稍停）成個華氏片場都話見到佢返嚟，但係佢就偏偏唔
　　　　搵老爸，仲從未入過我嘅夢裡面……（淚凝於睫）

大妹　　伯伯，佢好掛住你㗎！佢好想你開開心心咁生活呀！

婷父　　唉！我呢個女好乖，係就冇時任性啲，但係人好，做呢行，
　　　　好複雜，一唔識得應付，後果不堪設想！妹妹，你真係要
　　　　小心行你以後嘅每一步呀！婷婷佢就係行錯咗一步，受錯
　　　　咗人哋甜頭，又怕人行前講後，一時睇唔開，死要面，先至
　　　　瞞住我自尋短見！

大妹　　——！

婷父　　（唏噓）記住，呢個世界，冇不勞而獲，冇得走捷徑，就算
　　　　好彩成功行快咗，都係正如人哋所講，夾硬將你後福推前，
　　　　因果倒逆，始終逃唔過命運！知嗎？
　　　　（稍停）對唔住（失笑），我當你係我個女咁，太長氣！

大妹　　（撫著婷父的肩）唔長氣！我都想做你個女！

婷父　　——！

大妹　　真㗎！婷婷都係咁諗！我叫你做阿爸吖！好嗎？你叫我
　　　　大妹啦！

婷父　　—— 你 ——

大妹　　老爸！老爸！

婷父　　（安慰，真的當了大妹是女兒般）乖！大妹乖！

就在這時，壽仔突然趕來。

壽仔　　（大叫）不得了喇！不得了喇！

大妹　　做咩呀？壽仔！

壽仔　　菁菁畀鬼迷，吞晒樽安眠藥話要自殺呀！洗偉又口腫面腫，成身跌傷，話係去廁所嗰陣畀鬼打㗎！一定係婷婷整蠱佢哋！

大妹　　嗄？（望一望婷父）老爸，我出去睇吓！

壽仔　　（愕然）老爸！

大妹　　（拉壽仔）行啦！

壽仔　　唔！

壽仔被大妹拉走。

大妹、壽仔走後，剩下婷父，十分孤寂，站起。

婷父　　（喃喃）阿婷！阿婷！你真係咁猛嘅，點解唔出嚟睇吓老爸？老爸好掛住你！老爸好心痛呀，婷！—— 老爸唔會怪你！你係我個女吖嘛！婷，出嚟見我啦！（老淚縱橫，蹲在地上痛哭）

燈暗。

第二幕
第四場

景：片廠

白紗飄盪，營造陰森恐怖的感覺。
片場一遍蕭條景象，道具、雜物亂放，工作人員都因為怕鬼而不願回來。
大妹獨個兒在燒元寶蠟燭。

大妹　　（對著空曠的四周，哀求）婷婷！婷婷你現身啦！（苦勸）
　　　　我求吓你！你唔好再鬧事啦！而家鳳娜癲咗、菁菁又自殺
　　　　入咗醫院、冼偉又受咗重傷，片場已經搞到滿城風雨喇！
　　　　啲工友因為怕鬼，都唔敢入片場，杯弓蛇影，膽顫心驚！
　　　　我求吓你，唔好為咗幫我，搞到雞犬不寧啦！好冇呀？
　　　　我寧願唔做明星喇！婷婷！婷婷你喺唔喺度呀？你應吓我啦！

黑暗角落裡傳出像鬼的哭聲。

V.O.　　嗚嗚 ——
（余海）

大妹怔住。

大妹　　婷婷？！——婷婷！

大妹走過去，突然，哭成淚人的余海突然出現，撲出來攬住大妹。

大妹	嘩！
余海	我要自殺，我要自殺，我唔想做人喇妹妹！
大妹	導演！導演！你冷靜啲啦！

余海仍攬住大妹不放。

余海	嗚嗚，而家鳳娜癲咗，菁菁又入醫院，冼偉畀人打到殘晒，《萬花吐艷》一王二后全部仆街冚家剷呀，嗚 —— 嗚 ——
大妹	導演 ——
余海	套片投資咗過百萬，拍唔成大老闆搵人殺咗我都似，嗚 —— 嗚！妹妹，我而家乜都冇喇！
大妹	你 —— 你放開我先講啦，唔好咁衝動啦！
余海	見到你我點可以唔衝動呢？
大妹	你 ——
余海	橫掂都係死！我 —— 我都唔怕老實同你講，妹妹！
大妹	係！
余海	我好想「嗒」你！
大妹	唔明 ——
余海	唔明講到明，即係如果你願意就係做愛，反對就係強姦！
大妹	（驚，急叫）反對！
余海	反對無效！大妹！
大妹	嘩 —— 你你你……你想點呀！
余海	（淫笑）你話呢？嘿嘿，大老闆都睇中咗你，不過話晒都係我發掘你在先嘅，你識得感恩圖報嘅話，呢啖「頭啖湯」點都應該畀我飲先吖！
大妹	（大叫）唔好呀！救命呀！
余海	哈哈！而家成個片場，都冇人喋喇……（正想低頭吻大妹）

大妹一推，可是余海比她大力，抱起大妹，往黑暗處。

大妹	救命，救命呀！救……

大妹仍拼命地推開余海，可是已被抱至黑暗處。

這時，台前出現長髮鬼，從台下走到台上，往大妹尖叫處走去。

未幾，被婷婷上了身的余海抱著大妹出來。

余海　　（邊行，婷婷語氣）係咪衰呢，係咪衰呢你！我唔喺度再
　　　　夾喺佢時運高呢，你實界佢「嗒」硬喇你！（才放大妹下地）

大妹　　（放下心頭大石，感激地握著余海的手）婷婷！好彩得你咋！
　　　　唔係呢……（心驚）死嘢，揼佢兩捶先！（雙手打余海腹部）
　　　　死嘢死嘢！抵你時運低！唏！唏！

余海　　懵人！你咪冤戾我呀，我冇整佢吔，鳳娜、菁菁同冼偉嘅事，
　　　　都唔關我事！

大妹　　唔關你事？但係佢吔都係撞鬼搞成咁㗎喎！唔通呢度仲有
　　　　另一隻鬼？

余海　　鬼得閒整佢吔咩！佢吔三個搞成咁，其實都係咎由自取，
　　　　與人無尤㗎！（再看）嘎！睇你連衫都界佢除咗一半喇！

大妹一看，臉紅，想要扣好頸喉鈕。

大妹　　咄！（笑，又有點不好意思）

余海　　（罵余海，摑自己）正鹹濕佬！（對大妹）嚟啦！

余海親手替大妹扣好頸喉鈕，兩人親熱，情同姊妹。

壽仔進來一見此情形，怒火中燒。

壽仔　　（即衝上前）你敢掂大妹！死淫蟲吖！唏！唏！

壽仔上前打余海。

大妹　　（阻止）佢係婷婷嚟㗎！

壽仔　　——！

大妹　　婷婷呀，即係咁，佢（指余海）想強姦我，好彩佢（也指余海）
　　　　及時上咗佢身救咗我咋！

壽仔	——？！
大妹	明嗎？
余海	（嬌笑）你講得咁論盡！（對壽仔）我係婷婷！點呀，痴心小子！
壽仔	（臉也青了）嘻——嘻，婷婷小姐！（壽仔拜拜余海）
大妹	唔使驚喋，我哋已經係好姊妹㗎啦！（突然）想唔想報仇？
壽仔	——
大妹	揼佢！我話——揼余海！
壽仔	佢？！
大妹	係呀，佢唔係成日狎你咩？！
壽仔	（一想）好！哼哼，你都有今日喇！你老母吖！
大妹	啱！當為我老母「砌」佢！我唔夠大力！

壽仔先雙手像風車轉般，然後大力雙拳不停「砌」過去。

余海	夠喇夠喇，內傷喇陰功！
壽仔	我忍咗佢好耐㗎喇！估唔到有個咁好機會！
余海	你冇用㗎你！
壽仔	——？！
余海	你咪以為我也都唔知，我成日睇住你哋㗎！
壽仔	我——
余海	你呀！船頭驚鬼，船尾驚賊，有大將之風；鍾意人又唔夠膽講！
大妹	（好奇，笑）佢鍾意邊個？！
壽仔	（對婷婷，急）婷婷小姐，求求你，我夠瘀喇，唔好再講落去！唔該你！
余海	（笑）點解咁驚呀？
大妹	講！講啦婷婷！
余海	佢暗戀你呀，呢個壽頭！

大妹怔住，壽仔更羞，兩人面對，十分尷尬。
突然有哀叫聲。

余海　　鳳娜！

遠處傳來鳳娜的鬼叫聲。

余海　　（向壽仔）你同大妹走先啦！我出返嚟！
壽仔　　好！（帶大妹走）
余海　　嘜！我出！出！

可是怎樣也出不到。
余海唯有自己跌在地上，用「自我撻生魚」式。

余海　　出！出！出呀！

燈暗。
婷婷從余海體內離去，余海躺回地上。
燈再明。
鳳娜出現，這時的鳳娜全身已畸形，雙乳位置已轉移，耳朵，下巴下垂，
十分駭人。

余海　　嘩，唷，好痛，嘩，痛死我 ——（撫著被打的地方）

鳳娜站在余海面前。

余海　　鳳娜？

鳳娜半瘋半癲，一來便痛罵余海。

鳳娜　　　（指著余海）余海！你呢隻忘恩負義嘅狗！

余海　　　（站起）又發乜嘢神經呀？！癲婆！你睇你而家個樣！

鳳娜　　　當初唔係我提拔你做導演，你仲係個場記仔咋！點知你食
　　　　　碗面反碗底，寧願幫毛菁菁都唔幫我！仲借頭借路話我癲，
　　　　　換走我個角色！你話你係咪忘恩負義吖？

余海　　　（回罵鳳娜）你自己唔諗吓，點解你淪落到今時今日？係你
　　　　　自己亂咁整容，係又整、唔係又整，至搞到自己人唔似人
　　　　　鬼唔似鬼㗎咋！

鳳娜　　　（哭訴）你估我想㗎？（歇斯底里）當初怕老，先至會聽人
　　　　　講去整容㗎啫！點知隆完個胸，（按著胸口，痛苦狀）一翻
　　　　　風落雨就谷到鬼咁辛苦，日日都好似托住兩個冬瓜咁！
　　　　　我呀，仲慘過西營盤托米嘅咕哩呀！佢哋收咗工就可以
　　　　　放低包米，我成世都仲要托住呀！

余海　　　你話你自己係咪擺㗎㗎？你未整容嗰陣都夠靚夠紅㗎啦，
　　　　　你睇你而家！

鳳娜　　　——？！

余海　　　嘿！眼耳口鼻都歪晒㷫晒！仲有呀，你而家點止樣假呀？
　　　　　戲都假呀！有乜法唧？舊肉都唔係你自己嘅，你更好演技
　　　　　都控制唔到佢啦！人哋係有眼睇㗎！啲片商同廣告商都係
　　　　　覺得你唔掂，至飛起你用菁菁㗎咋！

鳳娜　　　（激動，按著胸口叫痛）哎吔！你唔好再刺激我，又痛喇！
　　　　　（鬼叫）哇！

余海　　　一轉天氣就痛到鬼捻咁，仲呃人話鬼上身喎！乜都賴晒
　　　　　婷婷！

鳳娜　　　（忍痛，冷笑）哼！你估講大話嘅淨係得我咩？毛菁菁咪
　　　　　又係話自己畀鬼整要自殺，抵死，爭貴利周身債唔死唔得！
　　　　　佢同冼偉兩個都抵死！

余海　　　而家你心涼啦！你兩個仇人都同你一樣衰到貼地喇！而家
　　　　　最慘就係我！

鳳娜　　　你都知哩？哈哈——

余海　　　我走佬都唔掂呀，大老闆唔會放過我㗎！

鳳娜　　　等我放長雙眼睇你點止！大新聞呀，華氏出品，必屬爛片！
　　　　　《萬花吐艷》三位主角爛尾，不能演出，（冷笑）我睇你仲
　　　　　搵邊個上陣？套戲仲點埋尾？（狂笑）哈哈哈哈……（發覺
　　　　　有人）邊個？好出嚟喇嘞！

大妹和壽仔在黑暗中出來。

余海　　妹妹？壽仔？（覺痛）哎唷！壽仔，扶我！

壽仔　　（不願）——！

余海　　過來扶我呀！

壽仔唯有死死地氣扶余海。

余海　　我要去睇醫生，唔知點解周身痛！哎哎哎——

壽仔　　報應呀！

余海　　報你個頭！（再望壽仔，想起大老闆那番話）嚟陪我去
　　　　醫院！

壽仔　　我？

余海　　得唔得先？

壽仔看著大妹，大妹示意壽仔陪余海，壽仔便陪余海去。

剩下鳳娜和大妹。

鳳娜有點站不穩，大妹走上去扶鳳娜。

鳳娜　　（望大妹）我而家搞成咁，你仲迷唔迷我呀？嘎？講啦！

大妹　　我永遠係你忠實影迷！

鳳娜　　哈！（苦笑）哼哼呵呵——哈哈哈（轉為慘笑）嘅妹！
　　　　（忽然哭）

大妹　　——！

鳳娜　　多謝！多謝你！（拖著緩緩、疲乏的身軀離去，消失黑暗中）

不知哪來的風，吹起四周的一切。

叮叮，叮叮，喃嘸佬打起叮叮聲音由遠至近。

未幾，祇見喃嘸佬獨自走出，口中唸唸有詞。

喃嘸佬　　有請華氏大小冤魂，安安分分，有主歸主……

就在這時，婷婷的冤魂飄出來，刻意走到喃嘸佬面前，喃嘸佬抬頭一望，忔住駭住，良久。

喃嘸佬　　大大大家都都係出出出㗎揾食啫……多多多多謝提提
　　　　　點……（一骨碌跑去，叮叮也掉了）

暗角裡出現婷父，對著火盆。
婷父把金銀衣紙放在火盆裡，默默地燃燒著，哀悼愛女。
那長髮女鬼，飄然而至，站在婷父身後，依舊長髮披臉。
父女咫尺天涯，卻陰陽相隔，不能相見。
哀怨的音樂迴蕩，令人黯然神傷。
燈暗。
黑燈後，燈復亮，氣氛一轉，變成熱鬧的片場。
許多記者到來，葛華一出來，照相機閃光燈便不斷閃。

記者甲　　（問葛華）葛老闆，聽講鳳娜菁菁同冼偉都出咗事嘛，
　　　　　係咪真㗎？
記者乙　　話畀鬼迷，好大件事嘛！
眾記者　　係咪呀？
葛華　　　（微笑）冇咁嘅事，邊有咁多鬼吖！人講你哋又信！
記者甲　　咁點解《萬花吐艷》陣前三度易角呢？
記者乙　　《萬花吐艷》咁大製作，冇理由咁兒戲㗎嘛！

一時間記者們起了一陣小騷動。

葛華　　　各位，各位靜一靜好唔好！

眾人靜下。

| 葛華 | 華氏出品，必屬好片！臨陣易角，因為我有石破天驚嘅計劃，今日請大家嚟，係宣布兩個好消息！（示意）余導演！ |

余海竟回復神采飛揚的樣子，並盛裝打扮走到記者面前。

余海	各位娛樂界朋友，各位傳媒，我今日代表華氏公司宣布第一個好消息，就係華氏已經同歐洲製片機構簽咗合約，攜手拍攝一部以埃及為背景嘅愛情故事！叫做《情陷木乃伊》！
眾人	哦！
余海	由金牌木頭小生洗偉扮演「木乃伊」。
眾人	哦！
余海	由美艷影后毛菁菁扮演「埃及女奴」，佢哋嘅造型由法國大師級美指設計，而家我哋用掌聲歡迎木乃伊洗偉同女奴毛菁菁！

掌聲之下，洗偉與菁菁站在板車上，被人推出，洗偉全身被纏著繃帶，真有八分似木乃伊扮相，而菁菁口腫臉腫，活像可憐的女奴。

| 眾人 | 嘩！好似呀！嘩！犀利呀！ |

眾人狂影相，可憐兩人仍要忍痛擺甫士。

余海	佢哋就係因為要拍呢部《情陷木乃伊》，所以唔能夠拍《萬花吐艷》，咁大家明啦！
眾人	哦！
記者甲	阿毛菁菁小姐——
余海	對唔住，佢哋要投入角色，一切問題由我作答，祇答一個問題，快啲舉手！

真有人舉手。

| 余海 | 好，呢位！ |

記者丙　咁鳳娜呢？鳳娜又點呀？

余海　　This is a very good question！鳳娜當然有份參與，佢喺戲裡面扮演「埃及妖后」，佢嘅造型扮相將會令人十分驚嚇，呢套戲十八歲以下，同心臟病患者，絕對不宜觀看。

眾記者　哦！

余海示意，工作人員急推冼偉與菁菁入去。

余海　　好嘞好嘞，輪到今日重頭戲喇，第二個好消息，ladies & gentlemen，隆重介紹，華氏玉女妹妹！

眾人熱烈鼓掌。
大妹盛裝出來，成為眾人焦點，記者們的閃光燈不斷閃。

葛華　　（介紹）呢個就係華氏新晉玉女妹妹！嚟嚟嚟！

大妹　　（向各記者打招呼）大家好，我係妹妹！

葛華　　由今日開始，妹妹就會正式加盟，成為華氏嘅一分子！

葛華與大妹進行簽約儀式，二人在合約上簽上名字，並把合約高舉給記者拍照。
閃光燈不停閃。

葛華　　（高興與大妹握手）歡迎你加入我哋華氏嘅大家庭！

大妹　　葛老闆，我都好多謝你對我嘅厚愛呀！（向記者宣布）為咗答謝葛老闆咁睇得起我，我妹妹今日決定認葛老闆做契爺，以報知遇之恩！

李仔遞上茶杯。
大妹跪下向葛華遞茶。

大妹　　（向葛華）契爺，請你賞面飲咗契女呢杯茶啦！你唔會怪我高攀嘛？

葛華　　（先是愕然，後欣然一笑）好！叻女，聰明女！哈哈哈！

葛華接過茶一口喝光，眾鼓掌。

葛華　　（扶大妹起身，笑）估唔到我臨老仲會收到個咁精乖伶俐
　　　　嘅契女呀嗄！香檳！大家隨便，幫我招呼人。

葛華搭著大妹的肩，二人並肩笑，讓眾記者拍照。
閃光燈不斷閃，葛華、大妹邊笑著讓人拍照，邊小聲閒聊起來 ——
聚光燈祇照在兩人身上，全台暗，談話內容祇有二人聽見，記者們聽不見。

葛華　　（讚大妹）你真係叻女呀嗄！識得順水推舟，反客為主！
大妹　　老闆，你咁錫我，都唔會怪我嘛！
葛華　　（唏噓）諗返起當年，唔係我夾硬逼婷婷同我好，佢都唔會
　　　　搞到自殺收場，呢件事我引以為悔，所以我都唔會勉強
　　　　你⋯⋯好啦！畀心機拍好戲，同我賺錢！乖女！

葛華、大妹相視一笑。
台燈再轉亮，一切又在熱鬧中。
突然有記者想起問題。

記者甲　葛老闆，咁而家《萬花吐艷》男女主角換咗邊個呀？

葛華向大妹點點頭，大妹回後台準備。

葛華　　（宣布）呢部片一再換角，換到最好，而家我正式宣布，
　　　　《萬花吐艷》全新人上陣 —— 女主角係新晉玉女妹妹，
　　　　男主角係新晉小生壽壽！

燈光驟變。
音樂起，八人歌舞隊出場，伴著大妹和壽仔載歌載舞。
本來一皇二后的位置今換上一對金童玉女。

二人合唱〈萬花吐艷〉(扭腰舞版)，伴著八人歌舞隊，跳出熱鬧精彩的歌舞場面。

眾	(合唱) Oh my darling I love you so
	啊　啊　啊
大妹	(唱) 熱浪和勁舞　扭身扭勢撐兩步
	你要學我咁　惜青春不要虛渡
	Come on let's twist let's twist again
	要盡情舞步
	I love you so much
	願兩家勁舞
壽仔	(唱) 學扭腰柔情舞　我奔放為求你愛慕
	個心已經收到　I'll never gonna let you go
大妹	(唱) 你的眼睛充滿光亮
	令我又失控又發狂
	Oh my darling I love you so
	Twist again
壽仔	(唱) 猛扭猛篩扭到 wee 宏宏
	我化做完美的情人
	Oh very happy 完全合襯
大妹/ 壽仔	(合唱) Come dance twist again

音樂過序間。

李仔	(拍髀叫絕) 哈哈 …… 好嘢！壽仔好嘢！壽仔係得嘅！

秀珠在旁露出冷笑暗嘲的眼神。

李仔	(仍自吹) 我都話啦！我一早知壽仔唔係池中物啦！我夠眼光啩，係咪？(讚壽仔) 叻！好嘢！
秀珠	(忍不住) 你老母吖，正一臭屁精！

以下為二部合唱，大妹、壽仔深情互訴心曲。
音樂再大。

大妹	（唱）你的眼睛充滿光亮
壽仔	（唱）完全是我的對象
大妹	（唱）令我又失控又發狂
壽仔	（唱）完全令我遐想
大妹/ 壽仔	（合唱）Oh my darling I love you so Twist again
壽仔	（唱）猛扭猛篩扭到wee宏宏
大妹	（唱）完全是我的責任
壽仔	（唱）我化做完美的情人
大妹	（唱）完全係我情感
大妹/ 壽仔	（合唱）Oh my darling I love you so Let's twist again

眾人各自欣賞金童玉女演出，眉飛色舞。
拍板肥妹拿著拍板，面對觀眾，笑。

肥妹　（對觀眾）我哋嗰個年代就係咁，喜劇就永遠係喜劇，悲劇就永遠係悲劇，鬧劇就永遠係鬧劇，而我幾時都認為，有共鳴，有希望嘅故事，幾時都咁「襟」睇！

我鍾意咗壽壽！係呀，睇佢！我第一眼見到佢就鍾意咗佢，你哋唔覺啫！佢唔係好靚仔！但係好嗒糖！

佢有嗰種令好女仔想錫吓佢，拖吓佢手嗰種純純戀居嘅本能，又有嗰種壞女人好想埋去揸吓佢，逗逗佢甚至鞭吓佢嘅氣質！而呢個世界上，壞女人實在太多，所以，放心！我會第一時間採取主動，我唔會畀第二個女人行先一步㗎！哼哼！

大妹，壽仔繼續。

大妹／　（合唱）猛扭猛篩扭到 wee 宏宏
壽仔　　　　　願你幸福永伴愛人
　　　　　　Come on baby I love you so
　　　　　　Let's twist again

大妹、壽仔合拍地載歌載舞，輕鬆中帶點強勁節拍。

余海　　　Cut！各位記者如果想訪問嘅話……

歌舞完結，全體定格。
不遠處，婷婷的幽靈隱隱出現。

婷婷　　　我走啦，保重！

全劇完

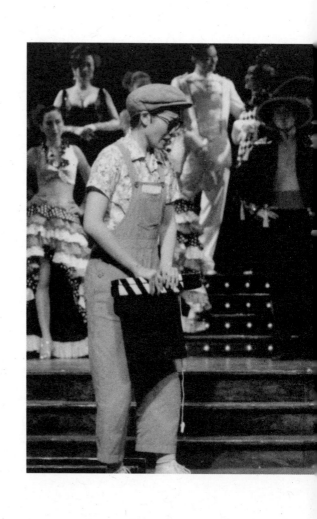

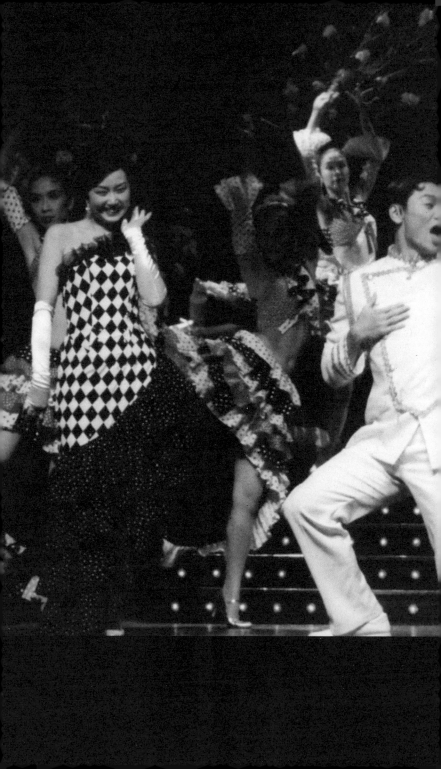

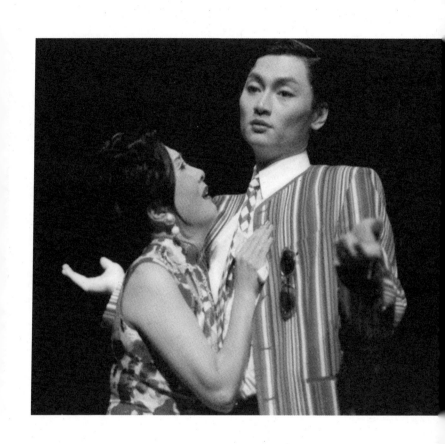

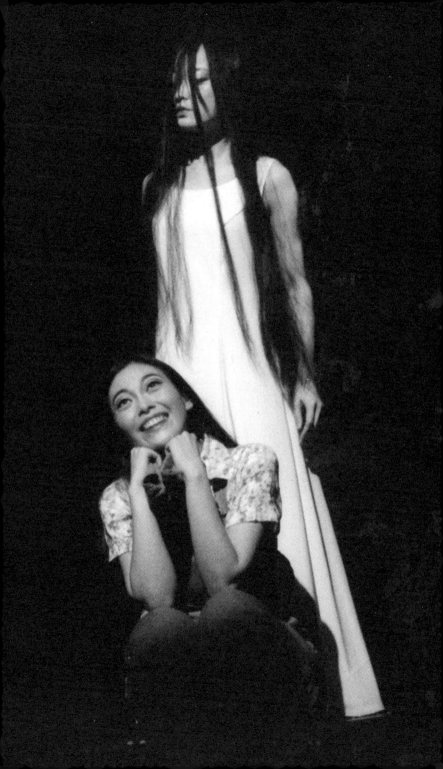

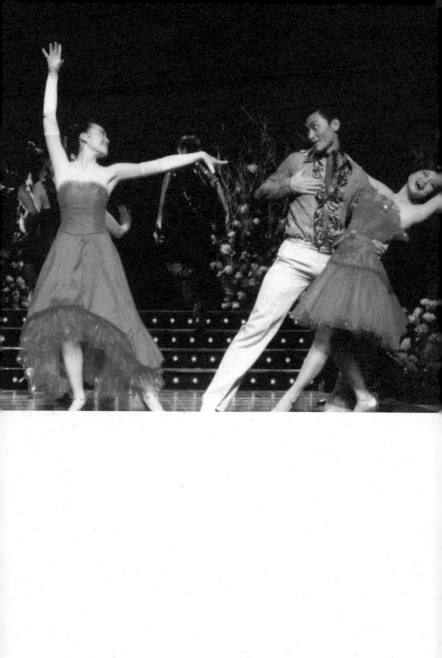

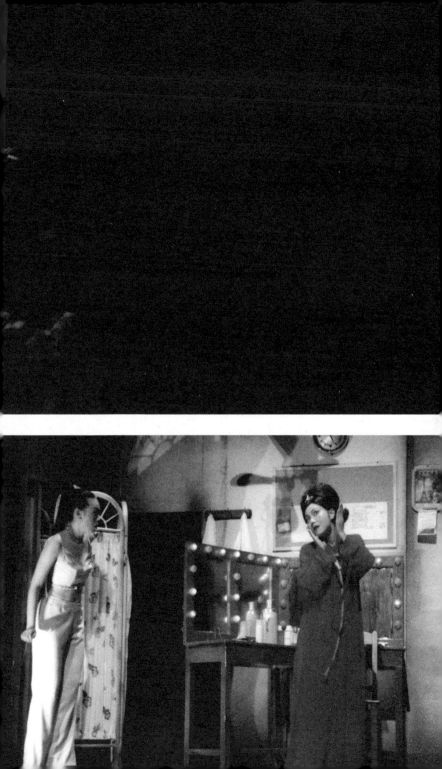

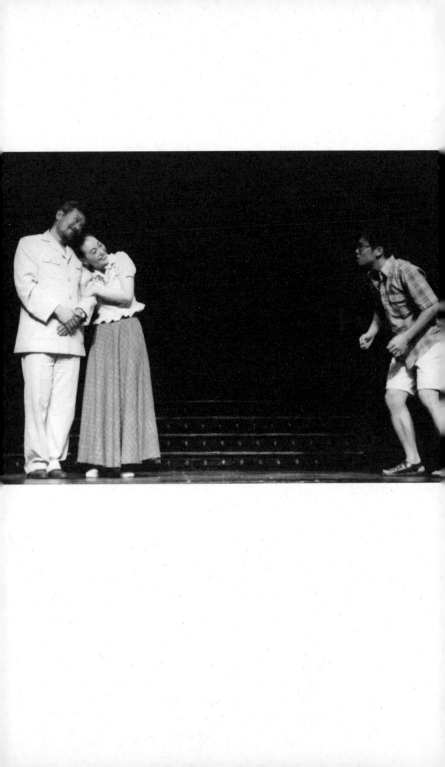

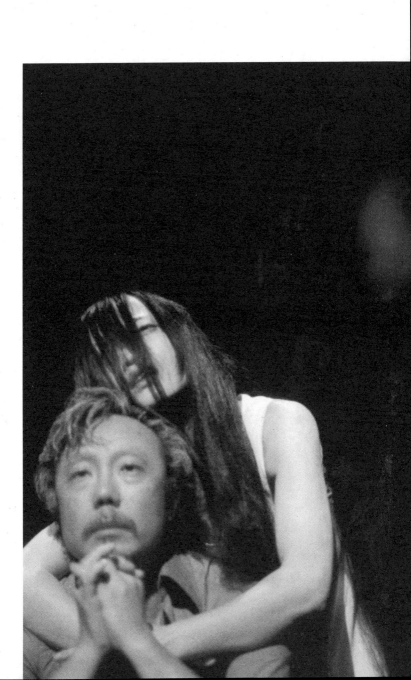

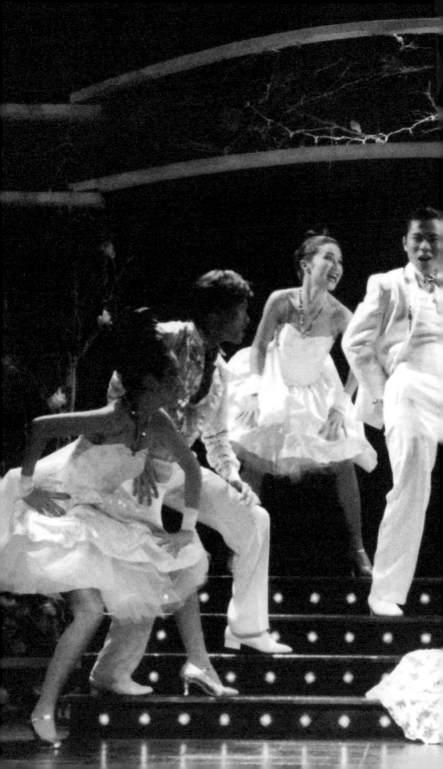

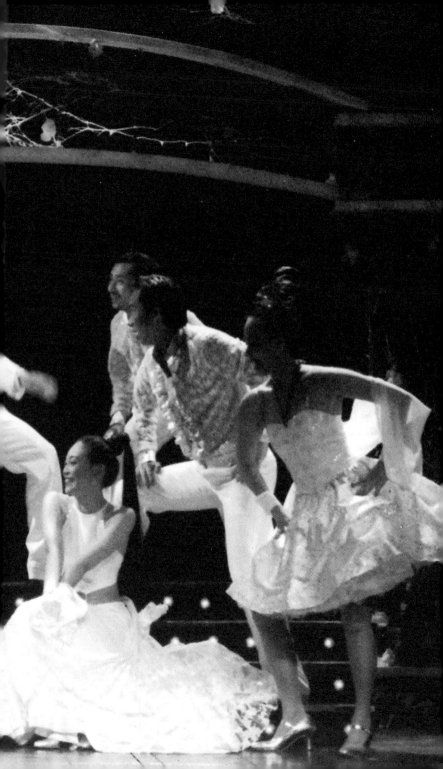

《長髮幽靈》

演出地點：西灣河文娛中心劇院
演出日期：19.7-3.8.2003

演出地點：澳門文化中心小劇院
演出日期：8-10.8.2003

角色表

洪迎喜	飾	婷婷
郭紫韻	飾	陳大妹
邱廷輝	飾	壽仔
孫力民	飾	余海
劉紅荳	飾	李鳳娜
彭杏英	飾	毛菁菁
王維	飾	冼偉
周志輝	飾	葛華
高翰文	飾	婷父
潘燦良	飾	小張
申偉強	飾	李仔
潘璧雲	飾	秀珠
陳煦莉	飾	肥妹
秦可凡	飾	茶水英 / 記者
李子瞻	飾	攝影師 / 喃嘸佬 / 記者
龔小玲	飾	歌舞演員 / 華氏女星
陳美嬋^	飾	歌舞演員 / 華氏女星
郭志偉	飾	歌舞演員 / 大耳窿 / 華氏行政人員 / 幽靈
莫堅忠^	飾	歌舞演員 / 大耳窿 / 華氏行政人員 / 幽靈
黃振棠^	飾	歌舞演員 / 大耳窿 / 華氏行政人員 / 幽靈
黃慧慈	飾	歌舞演員 / 記者 / 幽靈

劉守正	飾	攝影師助理 / 記者
雷思蘭	飾	收音 / 記者
胡民輝^	飾	燈光 / 記者
梁偉豪^	飾	燈光 / 記者
高正安^	飾	小工 / 記者
張志傑^	飾	小工 / 記者

^ 客席演員

製作人員表

編劇 / 填詞	杜國威
導演	何偉龍
演出顧問	朱日紅
助理導演	申偉強、陳麗卿
佈景設計	馮家瑜
服裝設計	黃智強
燈光設計	盧月芳
作曲	溫浩傑
編舞	余仁華
音響設計	林環
監製	梁子麒
執行監製	李藹儀
市場推廣	鄧婉儀、陳翠詩
技術監督	林菁
舞台監督	顏尊歷
執行舞台監督	陳國達
助理舞台監督	周昭瑜
佈景主任	利湛求
道具製作	梁國雄
服裝主任	鍾錦榮

化妝及髮飾主任	何明松
電氣技師	朱峰
燈光助理	湯靜恩
影音技師	祁景賢
場刊編輯	涂小蝶
演出攝影	陳錦龍
佈景製作	魯氏美術製作有限公司
服裝製作	羅平（艾高公司）

《長髮幽靈》(反轉版)

演出地點：香港藝術中心壽臣劇院
演出日期：24.6-9.7.2006

角色表

洪迎喜	飾	婷婷
郭紫韻	飾	陳大妹
邱廷輝	飾	壽仔
孫力民	飾	余海
劉紅荳	飾	李鳳娜
彭杏英	飾	毛菁菁
王維	飾	冼偉
周志輝	飾	葛華
高翰文	飾	婷父
周昭倫	飾	小張
申偉強	飾	李仔
潘璧雲	飾	秀珠
陳煦莉	飾	肥妹
秦可凡	飾	茶水英 / 記者
李子瞻	飾	攝影師 / 喃嘸佬 / 記者
梁寶怡 #	飾	歌舞演員 / 華氏女演員 / 幽靈
梁佩儀 #	飾	歌舞演員 / 華氏女演員 / 幽靈
葉榮煌 #	飾	歌舞演員 / 大耳窿 / 華氏行政經理 / 幽靈
莫堅忠 #	飾	歌舞演員 / 大耳窿 / 華氏行政經理 / 幽靈
鍾偉生 #	飾	歌舞演員 / 大耳窿 / 華氏行政經理 / 幽靈
黃慧慈	飾	歌舞演員 / 記者 / 幽靈
劉守正	飾	攝影師助理 / 記者
雷思蘭	飾	收音 / 記者
胡民輝 #	飾	燈光 / 記者

朱柏謙# 飾　　燈光／記者
黎軒宇# 飾　　小工／記者
張志傑# 飾　　小工／記者

客席演員

製作人員表

編劇／填詞	杜國威
導演	何偉龍
演出顧問	朱日紅
助理導演	申偉強、陳麗卿
佈景設計	馮家瑜
服裝設計	黃智強
燈光設計	盧月芳
作曲	溫浩傑
編舞	余仁華
音響設計	林環
監製	梁子麒
執行監製	張婷
市場推廣	何卓敏、陳伊妮、陳嘉敏
技術監督	林菁
舞台監督	顏尊歷
執行舞台監督	陳國達
助理舞台監督	陳紫楓
佈景主任	馮之浩
道具製作	梁國雄
服裝主任	甄紫薇
化妝及髮飾主任	何明松
電氣技師	朱峰
影音技師	祁景賢
投影機控制員兼後台主任	湯靜恩
演出攝影	陳錦龍
佈景製作	迪高美術製作公司

《長髮幽靈》亦曾有以下演出：

2013 年 11 月 22 日至 12 月 15 日	團劇團	牛池灣文娛中心劇院	導演	何偉龍
2014 年 4 月 25 日至 5 月 18 日	團劇團	牛池灣文娛中心劇院	導演	何偉龍
			執行導演	陳淑儀

香港話劇團

背景

- 香港話劇團是香港歷史最悠久及規模最大的專業劇團。1977 年創團，2001 年公司化，受香港特別行政區政府資助，由理事會領導及監察運作，聘有藝術總監、助理藝術總監、駐團導演、演員、戲劇教育、舞台技術及行政人員等八十多位全職專才。
- 四十五年來，劇團積極發展，製作劇目超過四百個，為本地劇壇創造不少經典劇場作品。

使命

- 製作和發展優質、具創意兼多元化的中外古今經典劇目及本地原創戲劇作品。
- 提升觀眾的戲劇鑑賞力，豐富市民文化生活，及發揮旗艦劇團的領導地位。

業務

- 平衡劇季 —— 選演本地原創劇，翻譯、改編外國及內地經典或現代戲劇作品。匯集劇團內外的編、導、演與舞美人才，創造主流劇場藝術精品。
- 黑盒劇場 —— 以靈活的運作手法，探索、發展和製研新素材及表演模式，拓展戲劇藝術的新領域。
- 戲劇教育 —— 開設課程及工作坊，把戲劇融入生活，利用劇藝多元空間為成人及學童提供戲劇教育及技能培訓。也透過學生專場及社區巡迴演出，加強觀眾對劇藝的認知。
- 對外交流 —— 加強國際及內地交流，進行外訪演出，向外推廣本土戲劇文化，並發展雙向合作，拓展境外市場。
- 戲劇文學 —— 透過劇本創作、讀戲劇場、研討會、戲劇評論及戲劇文學叢書出版等平台，記錄、保存及深化戲劇藝術研究。

香港話劇團戲劇文學研究刊物

香港話劇團戲劇文學研究刊物 第一卷
《戲言集》
作者／主編：涂小蝶

香港話劇團戲劇文學研究刊物 第二卷
《劇評集》
主編：涂小蝶

香港話劇團戲劇文學研究刊物 第三卷
《從此華夏不夜天 —— 曹禺探知會論文集》
主編：涂小蝶

香港話劇團戲劇文學研究刊物 第四卷
《還魂香・梨花夢的舞台藝術》
作者：《還魂香・梨花夢》創作團隊　主編：涂小蝶

香港話劇團戲劇文學研究刊物 第五卷
《編劇集》
作者：香港話劇團創作團隊　主編：涂小蝶

香港話劇團戲劇文學研究刊物 第六卷
《捕月魔君・卡里古拉的舞台藝術》
作者：《捕月魔君・卡里古拉》創作團隊　主編：潘詩韻

香港話劇團戲劇文學研究刊物 第七卷
《遍地芳菲的舞台藝術》
作者：《遍地芳菲》創作團隊　主編：鍾燕詩

香港話劇團戲劇文學研究刊物 第八卷
《魔鬼契約的舞台藝術》
作者：《魔鬼契約》創作團隊　主編：涂小蝶

香港話劇團戲劇文學研究刊物 第九卷
《黑盒劇場節劇本集 10-11 —— 彌留之際、全城熱爆搞大佢、
拼命去死的童話、O A "LONE"》
作者：陳敢權、潘璧雲、黃慧慈、邱廷輝　主編：潘璧雲

香港話劇團戲劇文學研究刊物 第十卷
《一年皇帝夢的舞台藝術》
作者：《一年皇帝夢》創作團隊　主編：潘璧雲

香港話劇團戲劇文學研究刊物 第十一卷
《香港話劇團 35 周年戲劇研討會「戲劇創作與本土文化」
討論實錄及論文集》
主編：潘璧雲

香港話劇團戲劇文學研究刊物 第十二卷
《戲・道 —— 香港話劇團談表演》
作者：香港話劇團　編寫統籌：潘璧雲

香港話劇團戲劇文學研究刊物 第十三卷
《新劇發展計劃劇本集 2010-2012 ——
最後晚餐、盛勢、半天吊的流浪貓、危樓》
作者：鄭國偉、意珩、陳煒雄、張飛帆　主編：潘璧雲

香港話劇團戲劇文學研究刊物 第十四卷
《通識教育劇場劇本集 —— 困獸、吾想死》
作者：陳敢權、邱萬城、周昭倫、龐士傑、張飛帆、冼振東、潘君彥
主編：張其能

香港話劇團戲劇文學研究刊物 第十五卷
《都是龍袍惹的禍》劇本
作者：潘惠森　主編：潘璧雲

香港話劇團戲劇文學研究刊物 第十六卷
《教授》劇本
作者：莊梅岩　主編：潘璧雲

香港話劇團戲劇文學研究刊物 第十七卷
《戲遊文間 —— 香港話劇團「劇場與文學」研討會文集》
主編：陳國慧【國際演藝評論家協會（香港分會）】

香港話劇團戲劇文學研究刊物 第十八卷
《敢情 —— 陳敢權劇本集：雷雨謊情、有飯自然香、一頁飛鴻》
作者：陳敢權　主編：張其能

香港話劇團戲劇文學研究刊物 第十九卷
《戲有益 —— 戲劇融入學前教育教案集》
撰文及教案編滙：周昭倫、譚瑞強　主編：張潔盈

香港話劇團戲劇文學研究刊物 第二十卷
《最後作孽》劇本
作者：鄭國偉　主編：張其能

香港話劇團戲劇文學研究刊物 第二十一卷
《40 對談 —— 香港話劇團發展印記 1977-2017》
作者：陳健彬　主編：潘璧雲

香港話劇團戲劇文學研究刊物 第二十二卷
《親愛的，胡雪巖》劇本
作者：潘惠森　主編：張其能

香港話劇團戲劇文學研究刊物 第二十三卷
《香港話劇團黑盒劇場原創劇本集（一）—— 灼眼的白晨、好人不義、原則》
作者：甄拔濤、鄭廸琪、郭永康　主編：潘璧雲

香港話劇團戲劇文學研究刊物 第二十四卷
《敢情 —— 陳敢權劇本集：雷雨謊情、有飯自然香、一頁飛鴻》（再版）
作者：陳敢權　主編：張其能

香港話劇團戲劇文學研究刊物 第二十五卷
《香港話劇團杜國威劇本選集 ——
長髮幽靈、我愛阿愛、我和秋天有個約會》
作者：杜國威　主編：潘璧雲

香港話劇團戲劇文學研究刊物 第二十六卷
《原則》
作者：郭永康　主編：潘璧雲

香港話劇團戲劇文學研究刊物 第二十七卷
《曖昧日子 —— 鄭國偉劇本集》
作者：鄭國偉　主編：吳俊鞍

香港話劇團
HONG KONG REPERTORY THEATRE
since 1977

香港話劇團杜國威劇本選集 ——
《長髮幽靈》、《我愛阿愛》、
《我和秋天有個約會》

編劇
杜國威

出版
香港話劇團有限公司

主編
潘璧雲

副編輯
張其能、吳俊鞍

**《我和秋天有個約會》及《我愛阿愛》
書面語翻譯及校訂**
黃慧惠、趙嘉文

封面原圖
〈金谷秋〉—— 杜國威

攝影
《長髮幽靈》
陳錦龍

《我愛阿愛》
Keith @ Hiro Graphics

《我和秋天有個約會》
Cheung Chi Wai / Cheung Wai Lok

封面設計及排版
Amazing Angle Design Consultants Ltd.

印刷
Suncolor Printing Co., Ltd.

發行
聯合新零售（香港）有限公司
地址：香港新界荃灣德士古道 220-248 號
　　　荃灣工業中心 16 樓
電話：2150 2100
傳真：2407 3062

版次
2020 年 2 月初版
2022 年 7 月初版二刷

國際書號
978-962-7323-31-0

售價
港幣 180 元

香港皇后大道中 345 號上環市政大廈 4 樓
電話：852 3103 5930
傳真：852 2541 8473
網頁：www.hkrep.com

香港話劇團由香港特別行政區政府資助